一個
策展實踐
的回顧

蔡明君—著

侯俊明
《身體圖》
訪談計畫

目 錄

第二部分：
「推拿 ── 侯俊明《身體圖》訪談計畫」：
策展人與藝術家推與拿的角度與力道

前言：
從創作到策展

　　在藝術領域中，不時會遇到像筆者這樣背景的人：因為國小美術課的繪畫表現不錯，所以被送到畫室，國中考上美術班、高中美術班、大學美術系，接著進到美術系研究所。在那十幾年的時光裡，都是以「藝術家」的身份被培養訓練著。然而，在筆者身上有個轉折。就讀研究所期間，當時身為創作者，除了做自己的個展，同時也以一年一至兩檔的數量，規劃著與同學的聯展。過程中，不僅發現自己有著清晰的邏輯，非常擅長安排工作事項，更發現，在一個展覽的製作過程裡，除了個人作品的創作，展覽概念與題目的發想也是個很讓人享受的過程，並在與一同展出的夥伴討論裡，發現了許多可以創造、開展與發揮的空間。畢業後進入閒置空間再利用的藝術空間工作，持續在展覽與活動規劃裡找到合作與對話的創作能量，就

在這樣兩年經驗的累積後，在對策展仍是一知半解，只是一心希望可以學習展覽製作以及其相關知識的期待下，前往倫敦大學金匠學院美術系的策展研究所（MFA in Curating, Department of Art, Goldsmiths College, University of London），正式進入了「策展」（curating）的領域。

金匠學院的策展研究所，是全球這個領域學院課程的先驅之一（呂佩怡，2016：8）。學期間，與同一學系藝術創作研究所（MFA in Fine Art）以及藝術書寫研究所（MFA in Art Writing）同儕們的對話裡，經常會出現針對筆者這樣創作者背景的人，為何或如何從「藝術家」（artist）轉為「策展人」（curator）的討論。在討論這兩種身份時，經常出現一種普遍的質疑：策展人的光芒與資源似乎漸漸大過於藝術家，形成了一種不平等的權力關係甚至是階級結構，而這就是許多創作者轉而成為策展人的原因。

那個時候，筆者對於這樣的批評並不以為然，或許因為當時臺灣的策展人風潮尚未全面展開，筆者所知的策展人多半策

劃大型藝術機構的大型展覽，而對策展人的工作認識也是偏向論述與研究者。國家文化藝術基金會的策展人專案補助始於 2004 年，對於當時仍是創作者身份的筆者而言太過遙遠，因此對策展人的角色仍不理解，也未曾感覺到階級與權力不平等狀況。然而，2008 年的彼時，於倫敦的這些討論，距離美國藝評家米歇爾‧布廉森（Michael Brenson）於 1998 年針對獨立策展人逐漸影響著全球前衛藝術展演發展的狀況所發表的〈策展人的時刻〉（The Curator's Moment）這篇文章（1998：16-27），已有十年之久，顯示了臺灣與歐洲或北美在「策展」上的認知與討論環境實在晚了許多。今日，又過了十年，2018 年的當代策展，是否仍有著針對策展人光環大過藝術家的質疑？這樣的討論仍盤旋在歐洲與北美，或也來到了臺灣？又或者，這樣的討論早不再重要，當代策展與藝術創作者之間的關係，已由從屬與否的緊張角力，發展出其他關係？

　　筆者自 2008 年後，致力於策展的研究與實踐，透過數個策展計畫探索當代策展的發展。本書為「策展技術報告」，企圖以 2017 年筆者以策展人身份受藝術家侯俊明邀請，所合作

的「推拿 —— 侯俊明《身體圖》訪談計畫」一展作為案例，整理筆者的策展方法以及當代策展的認知。

本書第一部分為「策展50年發展簡述」，共有四個章節，以「簡史：從展覽到策展」以及「策展人：從史澤曼到奧布里斯特」兩個章節梳理展覽與策展史，為「策展技術報告（一）研發理念」的部分，接續「策展技術報告（二）學理基礎」則是透過「當代策展方法：從選作到合作」一章談策展方法學演變的影響以及「當代策展態度：委託製作」來論述委託製作的重要性，並說明這些不同的策展方法學對於當代策展，尤其是筆者的策展實踐與研究的重要性。

第二部分，針對「推拿 —— 侯俊明《身體圖》訪談計畫」展覽本身，分為三個章節，分別是「方法學：個展的策展」作為「策展技術報告（三）主題內容」，以及「推拿之室：策展與展示的關係」作為「策展技術報告（四）方法技巧」，以及最後一章「多重角色：推廣、論述與團隊合作」作為「策展技術報告（五）成果貢獻」，由三個不同的角度詳細敘述本策展

計畫的主題內容，並說明當代策展在概念與方法中複雜而豐富
的實踐，以及組織策展團隊的重要性，和成果的說明。最後，
在「後語：當代策展的角色」一章中，回顧展覽圖文書的出版
及其後續引發的討論，透過介紹本計畫受台新藝術獎提名的理
由，說明本計畫與筆者在策展上的拓展與實踐。希望從理論、
方法學與技術等部分來分析這個策展計畫的獨特性，梳理出當
代藝術策展的技術方法的一種面向，並期望進一步提出當代策
展的角色與定位。

第一部分

策展50年
發展簡述

第一章
簡史：從展覽到策展

　　今日我們所理解的博物館與典藏、研究及展示等結構與知識從歐洲發源。自 16 世紀驚奇小屋（Cabinet of Curiosity）開始，到 18 世紀博物館建立開放，收藏品不再僅存放於個人倉庫與清單中，而是進入到一個空間被整理、擺放與展示，讓收藏者以外的人亦可觀賞。在空間中，被展出與觀看的文物與藝術品，在管理研究者的照顧下，除了收藏系統，亦逐漸發展並建立了一些展示的系統與方法。例如，沙龍展示是以「堆疊陳列」（skied）作為邏輯，這種將藝術品與文物作為空間裝飾材料思考的展示方法持續了相當久，直至 1926 年創立的紐約「現代藝術博物館」（Museum of Modern Art）才出現以「視平面」高度為依準的「水平」展示方法，讓藝術品成為展示的重心，而非空間擺飾（林宏璋，2018：37-38）。

　　展示的實踐是構成展覽的重要核心，1976 年，藝術家藝評人布萊恩・奧多爾蒂（Brian O'Doherty）集結出版了《在白立方之內 —— 美術館空間的意識形態》（*Inside the White Cube: The Ideology of the Gallery Space*），討論藝術作品進入白盒子展示空間之後藝術與空間的關係，以及藝術作品的獨立性。1998 年文化藝術研究者瑪麗・史丹尼柔斯基（Mary Anne Staniszewski）出版的《展示的權利：紐約現代藝術博物館的展覽裝置歷史》（*The Power of Display: A History of Exhibition Installations at the Museum of Modern Art*）則是一部以紐約現代藝術博物館為研究對象的完整展示研究。這兩本書籍是 20 世紀少數針對「展覽展示」實踐的論述著作。

　　1996 年，加拿大藝術史學家麗莎・格林伯格（Reesa Greenberg）、學者布魯斯・弗格森（Bruce W Ferguson）以及英國藝術史家策展人桑迪・奈爾恩（Sandy Nairne）三位編輯的《思考展覽》（*Thinking about Exhibitions*）是一本以論文集討論展覽的重要出版。而之後出現了以檔案整理呈現，不加以評斷論述的「展覽史」書籍類型，重要出版品包括展覽研究與藝術史學者布魯斯・阿舒勒（Bruce Altshuler）分別於 2008 年與 2013

年出版兩大冊的展覽史檔案，*Salon to Biennial: Exhibitions that Made Art History, Volume 1: 1863-1959*、*Biennials and Beyond: Exhibitions that Made Art History: 1962-2002*，收集整理了自 19 世紀法國沙龍到雙年展以及全球雙年展熱潮的展覽發展。還有策展人延斯‧霍夫曼（Jens Hoffmann）於 2014 年以九個主題選出 80 年代後期開始約莫三十年，50 個重要的當代藝術展覽 *Show Time: The 50 Most Influential Exhibitions of Contemporary Art*。上述三大本以展覽為主角的「展覽史」書籍可以看到藝術展覽如何由「展示」（display）發展到「展覽」（exhibition）以及「策展人」（curator）這個角色出現的變化。[1]

　　蘇黎世藝術大學現收藏著 1998 年的策展論壇所反思延伸做成檔案庫 Curating Degree Zero Archive，相關線上與實體期刊 ONCURATING 至今已進入了第 39 期，以及 2012 年開始出版的 Journal of Curatorial Studies，都是以「策展」為主題的專業期刊。同樣的，策展研究相關專書也在這十年之間陸續出現，包括愛爾蘭策展人、藝術家與作家保羅‧歐尼爾（Paul O'Neill）在 2012 年出版的《策展中的文化和文化中的策展》（*The Culture of Curating and The Curating of Culture(s)*），澳洲藝術

史家與藝評者泰瑞·史密斯（Terry Smith）於 2012 年出版《思考當代策展》（*Thinking Contemporary Curating*），這些期刊與專書都顯示了策展已進入了一個專業領域。

　　除了嚴肅的學術論述相關出版，「策展史」也被整理著。策展人漢斯·烏爾里希·奧布里斯特（Hans Ulrich Obrist）於 2008 年以他多年來的訪談計畫所累積的材料，出版了《策展簡史》（*A Brief History of Curating*）一書。[2] 這本以「史」為名

1　在 *Salon to Biennial: Exhibitions that Made Art History, Volume 1: 1863-1959* 中，1910 的「Monet and the Post-Impressionists」是第一次出現策展人角色，Goger Fry 在當時以提出一個新的名詞「後印象派」為目的策劃了這個展覽，同冊中後續的展覽陸續有策展者（organizer）以及策展人（curator）交替出現，在橫跨 90 幾年的 24 個展覽案例中，共有 10 個展覽有策展人這個角色，且其中許多是藝術家、評論者或是機構館長擔任此職；*Biennials and Beyond: Exhibitions that Made Art History: 1962-2002* 從 1962 年開始跨 40 年共 25 個展覽，每一個展覽都有策展人這個角色，且其中絕大多數都是以策畫展覽與展覽製作作為專職的策展人。

2　繁體中文譯本於 2015 年由任西娜、尹晟翻譯，典藏藝術家庭股份有限公司出版。

的書籍，透過與 11 位策展人的訪談對話來建構「策展」的發
展甚至是定義。史密斯雖未以「史」為名，卻同樣以訪談方式
於 2015 年出版了他與 12 位策展人的對話《談論當代策展》
（*Talking Contemporary Curating*）。以「訪談」為方法，「人」為
主角，成為了「策展史」研究的重要方法與材料勾勒出這個領
域的樣貌（O'Neill 2012: 3），亦讓「策展史」變得更像是「策
展（人）史」（黃郁捷，2015：93-101）。策展人與策展研
究學者呂佩怡於 2015 年帶著學生編寫了《台灣當代藝術策展
二十年》。以「當代藝術策展」為名，這本書的研究方法與內
容融合了前述「展覽史」與「策展史」的方法，前半段收錄策
展人與學者的文章或訪談，後半段則是選出十檔展覽，由學生
進行研究與書寫。這本書的出版，是臺灣針對「策展」的討論
與研究自 1998 年國立臺灣美術館主辦「第一屆全球華人美術
策展人會議」之後，統整並梳理臺灣近現代策展的重要里程碑，
也啟動了臺灣對亞洲「展覽與策展歷史」的研究與建構，奠基
了臺灣對於「當代藝術策展」定位持續討論的開端。

第二章
策展人：從史澤曼到奧布里斯特

　　從策展史的研究與整理方法中可以看出，要談論策展，似乎無法避免得由研究「策展人」開始。歐尼爾在《策展中的文化和文化中的策展》中談到，60 年代晚期是獨立策展人興起的時刻，彼時幾個重要策展人與展覽，包含哈洛·史澤曼（Harald Szeemann）的「腦中現場：當態度成為形式（作品－觀念－過程－情境－資訊）」（Live in Your Head: When Attitudes Become Form (Works - Concepts - Processes - Situations - Information)）（以下簡稱「當態度成為形式」），塞斯·西格爾勞博（Seth Siegelaub）的「一月展」（January 5-31, 1969），維姆·畢荏（Wim Beeren）的「格格不入」（Square Pegs in Round Holes），瑪西雅·塔克（Marcia Tucker）與詹姆斯·蒙特（James Monte）的「反幻覺：程序／媒材」（Anti-Illusion: Procedures/Materials），以

及露西・利帕德（Lucy Lippard）的「557,087」等。這些展覽
皆為聯展，參展藝術家大多進行非物件導向（object-oriented）
的藝術創作，並以特定製作、過程導向（process-oriented）的
方式發展。藝術家與策展人有意識地以平行的角色與態度發展
作品、展覽與展示方法，最終產出特定為此展覽而創作的作品
（O'Neill 2012: 16）。

　　瑞士策展人史澤曼是今日多數策展人所稱的「獨立策展
人之父」（鄭慧華，2009）。1969 年，時任瑞士伯恩美術館
（Kunsthalle Bern）館長的他以「當態度成為形式」[3]一展劃下
了當代獨立策展的分水嶺（林宏璋，2018：43）。這個展覽
因其高度實驗性造成許多風波，史澤曼於隔年辭去館長職位，
開始以「獨立展覽製作者」（Ausstellungsmacher｜Independent
Exhibition Maker）的身份工作，並於 1972 年接下了第一次委
託客座策展人的卡塞爾文件展藝術總監的任務（O'Neill 2012:
16）。史澤曼以「質問真實 —— 今日的圖像世界」（Questioning
Reality - Pictorial Worlds Today）作為為第五屆文件展（documenta
5）展覽標題，將策展概念作為主導，並以「百日事件」
（100-Day Events）取代文件展「百日博物館」（Museum of

100 Days）的定位。

　　第五屆文件展除了持續著「當態度成為形式」的概念，將展演空間視為事件發生的平台，重視過程而非物件，還進一步將廣告、宗教、工藝、政治、精神疾病的藝術等元素帶入展覽。如同「當態度成為形式」，第五屆文件展亦遭受猛烈的批評，並同時包含了保守人士與左翼人士，被批評為「展覽的展覽」（Exhibition of an Exhibition），認為史澤曼將整個文件展視為一件作品，而將參展藝術作品當作展覽工具，部分藝術家甚至公開發表聲明，退出展覽。而史澤曼充滿挑戰與爭議的展覽製作，也因此成為了重要的策展案例，開啟了展覽製作與策展方法學的發展與討論。[4]

3　　伯恩美術館一百週年舉辦史澤曼巡迴紀念展，https://kunsthalle-bern.ch/en/exhibitions/2018/harald-szeemann-museum-der-obsessionen/（2018/0714）

4　　見：https://www.documenta.de/en/retrospective/documenta_5（2018/05/16）

　　這一股從 70 年代末開始的獨立策展人風潮，引起策展方
法學的探索、發展以及討論，其中不脫第五屆文件展所帶出的
幾個面向，包含將展覽本身視為過程性事件所發生的平台，由
策展人提出概念主導，策展人為藝術作品區分子項議題，或是
帶入其他文件與物件並行展出等。然而其中，引起最大爭議，
展覽化身為一件作品，變成為「展覽的展覽」這個爭論，演變
出「策展人作為藝術家」的議題。這則是自始至今，在藝術策
展的領域裡頭一直持續存在著的爭論（O'Neill 2012: 87）。

　　同樣來自瑞士，《策展簡史》一書的作者奧布里斯特，
可說是在史澤曼之後最有影響力的當代藝術策展人之一，他
也是進一步將策展方法推展到另一層次的重要人物。深受
史澤曼 1983 年的展覽「總體藝術的趨勢」（Der Hang zum
Gesamtkunstwerk｜The Tendency towards the Total Work of Art）
影響，高中時期，奧布里斯特就以搭夜車的方式在歐洲各國之
間旅行、看展覽，並拜訪包含法國藝術家克利斯蒂安・波爾坦
斯基（Christian Boltanski）以及瑞士組合彼得・菲施利和大衛・
魏斯（Fischli and Weiss）等重要藝術家。一段段旅行與對話的
經驗讓奧布里斯特知道自己希望與藝術家一起工作，卻仍不確

定能做什麼。從對話過程累積，他由親近（intimate）的狀態思考起，決定要製作一個小型展覽，並與藝術家們討論出以他住處鮮少使用的廚房作為展場來發展。這就是他在 1991 年，23 歲時，所策劃的第一個展覽「廚房展」（Kitchen Show）（Obrist and Raza 2014: 81-87）。從這個時候開始，奧布里斯特的策展就大量奠基在「對話」（conversation）與「過程」（process）上。《策展簡史》的內容來源便是奧布里斯特長年且仍持續在繼續的「訪談計畫」（Interview Project），訪問對象不僅是策展人，還包括藝術家、藝術書寫者等藝術領域中的專業人士。

從 1993 年開始的計畫，「做吧」（do it）亦是起因於一場對話中，他與藝術家討論到藝術是否能不斷被重新詮釋，以及藝術如何能夠巡迴全世界的討論，進而發展出藝術作品跳脫物件性（objecthood）的想法。參與這個計畫的藝術家們需提出一份說明／指示／配方／食譜，讓任何人都可以依據這份說明去做（詮釋）一件事情或做出一樣東西，因而這個策展計畫中的「作品」，不是任何物件，而更是這一份份的指示說明（Obrist 2011: 25）。

「做吧」計畫不斷巡迴展出，不但每　次都展現了不同

的詮釋之外，一再打破簽名的原創（signed original）藝術作品概念（Obrist and Raza 2014: 20），至今也仍在社群網絡上持續活躍著。[5] 在 Instagram 上的「手寫的藝術」（The Art of Handwriting），也是透過社群網絡平台持續發展中的計畫。[6] 策展數量與速度都相當驚人的奧布里斯特亦與不同的對象合作策展，1995 年與 Julia Peyton-Jones 以及 Andrea Schlieker 共同策劃的「拿我（我是你的）」（Take Me (I'm Yours)）展出的所有作品，皆邀請、鼓勵甚至必須透過觀眾的參與、拿取或是改變才得以完整。[7] 而與中國策展人侯瀚如共同策劃的「移動的城市」（Cities on the Move），則是 1997 年開始的計畫，以亞洲城市為基地，透過對「全球化」與「都市建設」的觀察，將「城市」作為展演主題與空間，把「移動」、「系統」與「學習」化為策展的的形式。[8]

從史澤曼到奧布里斯特，策展方法學不斷被發展與創新。史澤曼在 1969 年與 1972 年的展覽製作方法受到大量批評，然而，奧布里斯特從 1991 年直至今日，不僅突破了展覽策劃在場地及方法的傳統框架，更是與藝術家共同發展出挑戰「物件」、「時間」、「形式」、「過程」與「觀念」等不同層面

的策展計畫。奧布里斯特的策展不僅受到藝術家支持，持續重現、另製與巡迴在全世界各大美術館、畫廊，[9]並受邀策劃各大雙年展，成為了一位不是以「論述」、而是以策展「實踐」去發展、討論、研究「策展」的策展人。

　　從這兩位相差一個世代策展人的發展來看，「策展」已快速地轉變，我們或許可以發現，策展人確實已從其字根初始的

5　見：https://twitter.com/doit_INTL （2018/05/17）

6　見：http://instagram.tumblr.com/post/56258425201/hansulrichobrist
　　（2018/05/17）

7　見：https://waysofcurating.withgoogle.com/exhibition/take-me-im-yours-serpentine （2018/05/18）

8　見：https://waysofcurating.withgoogle.com/exhibition/cities-on-the-move
　　（2018/05/17）

9　例如「拿我（我是你的）」，於 1995 年第一次展出後，2015 年於 Monnaie de Paris 展出，https://www.monnaiedeparis.fr/en/take-me-i-m-yours；2016 年於 The Jewish Museum 展出，https://thejewishmuseum.org/press/press-release/take-me-im-yours-final-release；2018 年再次於 The French Academy in Rome - Villa Medici 展出，https://www.villamedici.it/altri-eventi/take-me-im-yours/。

定義「照顧作品的人」（George 2015: 2）演進成為「提出新論
點與創意並透過合作及討論持續創新的人」（Hoffmann 2014:
12）。在一場對談裡，策展人霍夫曼提出了「策展的創新」
（curatorial innovation）、「展覽製作」（exhibition making）在
過去幾年的改變以及「展覽製作與策展的未來」幾個問題作為
主題討論，與其對話的七位策展人們分別認為「策展的創新」
是：新的遊戲規則、發展出新的藝術工作方法、創造連結、做
一些以前從未見過的展覽、呈現藝術以及與藝術家一起工作的
新的方式、與社區或藝術史突破性的合作方法或是沒有終止
不斷創新的計畫。對談中更提到了今日策展是關於「製作」
（making）而不僅是選擇作品與規劃（Hoffmann 2014: 242-
249）。以上這些認知與轉變，使得「策展人」作為「藝術家」
這個討論似乎應該從字面上兩個「角色」定義的對立狀態，進
一步的改為思考兩種「實踐」的差異。思考我們如何去理解甚
至定義「策展實踐」中的「創作性」，去重新看待策展在實際
執行、發展、突破過程中不斷「創新」與「實驗」的「實踐」
（practice）與「方法學」（methodology），而不僅是一個「身
份」上的定義。

第三章
當代策展方法：從選件到合作

　　從「廚房展」開始，奧布里斯特的策展實踐核心，便是奠基在長時間反覆對話所累積發展的「合作」型「計畫」，既非由策展人進行「選件」與決策，也不是在一段固定時間靜態展示、結束即逝的「展覽」型態。1993 年進行至今的「做吧」就是一個充滿創意、跳脫形式，但同時之間有著豐富層次的策展計畫。奧布里斯特作為策展人僅提出一個規則（方法），邀請藝術家們回應（創作）。計畫發展至今已在超過五十個地方展出過，參與的藝術家無論是認為這個策展計畫刺激、有趣、感到被挑戰或是激發靈感，他們所提出的參與作品（一只／紙指示說明），可說是一種最低限卻也有最多可能性（被任何人以任何方式詮釋與執行）的作品形式。這個計畫是現今存在持續時間最長的策展計畫，不僅是「展覽進行中」（exhibition in

progress)概念的實體展現,更是在一次次不同的場域(實體空間或線上)透過藝術家的參與以及觀眾的參與,持續發展著藝術形式、創作、詮釋、參與以及互動的可能。10

　　在奧布里斯特與 Google Arts & Culture 合作的網站 Ways of Curating 中,他歸納出十個不同的主題類項來定義自己的展覽與計畫。「做吧」這個計畫被標註在「指示為基準的藝術」(instruction-based art)以及「遊戲的規則」(rules of the game)這兩個主題中。而同樣被如此分類的還有「拿我(我是你的)」。11 儘管還有其他的主題類項包含了建築(architecture)、歡樂宮殿(fun palace)、文學(literature)、現場藝術(live art)、整體性(mondialite)、反對遺忘的抗爭(protest against forgetting)、科學(science)以及都市化／城市(urbanism/cities),然而「指示為基準的藝術」以及「遊戲的規則」這兩個主題卻是貫穿了絕大多數的展覽。12 從這兩個都有著長時間發展的策展計畫來看,「指示」與「規則」,是在奧布里斯特策展的「方法學」相當重要的一部分,藝術家也樂於與他合作。與史澤曼相比,他如此充滿「遊戲性」的策展方法,似乎已不再引起策展人與藝術家之間是否存在著權力,

以及策展人發揮創造性並影響藝術家的創作等爭論。

我們可以如何理解這個轉變？

德國藝術理論學者波里斯・葛羅伊斯（Boris Groys）在〈論策展〉（On the Curatorship）中說道，創造藝術品是藝術家的能力，獨立策展人雖做著藝術家所做的事情，但他們是中介者以及濫用（abuse）作品的代理人，也正因為他們的濫用而使得藝術品變得可見（2008: 43-52）。史密斯於 2012 年出版的《思考當代策展》對策展的當代性（contemporaneity）進行論述，並重新觀看策展人與藝術家、觀眾、展覽、基礎建設的關係。在「藝術家作為策展人／策展人作為藝術家」（Artists as

10　見：http://curatorsintl.org/special-projects/do-it　（2018/05/17）

11　見：https://waysofcurating.withgoogle.com/exhibition/take-me-im-yours　（2018/05/18）

12　見：https://waysofcurating.withgoogle.com/themes　（2018/05/18）

Curators/Curators as Artists）這一章節中，史密斯清楚提出了「策展人不是藝術家」（curators are not artists）的看法。他認為，長久以來，人們總有一個錯誤的邏輯將「像某種人一樣地做事」就等於「成為某種人」，而在這裡意思便是，「像藝術家一樣有創作行為」被誤會等於「成為藝術家」。對史密斯而言，策展是將策展意識與想法透過與藝術家合作，而藝術家同時與策展人一起工作，共同生產出展覽或其他形式展示的一種「實踐」。策展不僅有其創造性，且策展人與藝術家是在相對的位置共同合作，而非長久以來總是有著哪一方握有較高權力的不平等關係（Smith 2012: 136-138）。因而，我們可以試著推論，今天我們或許不應再討論「策展人是否可以擔任藝術家」或「策展成果是否可以被稱為作品」，而是應改為討論「策展實踐的創作性」，以及「策展方法學」的發展，如何在「策展實踐」中不斷擾動、刺激並推展策展人與藝術家的合作關係，共同創造出更多可能性。

第四章
當代策展態度：委託製作

　　從史澤曼與奧布里斯特的策展計畫中可以觀察到，策展人在策展工作進行時，與藝術家之間的合作經常有著「委託製作」（commission）的關係。「委託製作」在藝術史裡，已存在非常久遠的一段時間。從公元前五世紀的希臘、羅馬皇帝尼祿、文藝復興時期、1981 年美國藝術家理查・塞拉（Richard Serra）引起重大爭議的「傾斜的弧」（Tilted Arc）到千禧年開幕的泰德現代美術館（TATE Modern）所規劃以藝術家委託制作為主軸的展示廳「渦輪廳」（Turbin Hall）（Buck and McClean 2012: 16-25）。

　　在這段長長的歷史裡，藝術家作為委託製作的對象，發展出許多不同型態的藝術作品與展覽，而藝術家的委託者包含了帝王、教皇、政府單位或機構。無論委託者是個人或機構，

藝術家在提案與創作的過程中不僅必須理解委託者的需求，針
對委託者或其場域進行研究與了解，更經常得符合委託者的喜
好，通常會有多次往返討論甚至修改的協調過程。

　　由藝術評論路薏莎‧巴克（Louisa Buck）與專業為藝術
與文化與智慧財產的律師丹尼爾‧麥克林（Daniel McClean）
於 2012 年合作出版的《藝術創作委託指南》（Commissioning
Contemporary Art - a handbook for curators, collectors and artists）[13] 原文
書名副標題可以清楚看到，藝術創作委託在今日當代藝術世界
中，藝術家的委託者擴展到了策展人與收藏家，進入了藝術領
域中不同的專業人士之間的關係。

　　書中第一章「為什麼要委託藝術創作」清楚地以「委託者
觀點」、「藝術家觀點」、「給委託者的指導原則」以及「給
藝術家的指導原則」四個小節來說明。其中，筆者注意到幾
個關鍵字：「新的夥伴關係」（new partnerships）、「冒險」
（adventure）、「挑戰」（challenging）、「清楚知道目的」
（know your intentions）、「了解你想要什麼」（know what you
want）、「為改變做準備」（be prepared for some changes）以及
整本書的「結語：創作無限可能」（a practice with no limits）。

從這些標題可以發現，「委託製作」乍看彷彿與藝術創作「獨立」、「自主」且具「個人表現性」等特質相違背，卻同時也讓我們理解接受「委託製作」的藝術家透過他人及場域的條件和刺激進而發展出作品，已成為了藝術創作的一種重要方法，並對於委託者和被委託者皆有獨特的吸引力。

　　如前述，在「策展」逐漸變得重要的 1980 年代，藝術家和策展人之間建立起「委託製作」的合作關係。此時的「委託製作」多是由策展人提出一個想法，找尋合作的對象，雙方再以對話、討論、合作、回應等不同方式與過程來發展符合這個策展人與展覽主題的「委託製作創作」。如同前述史澤曼充滿爭議的「當態度成為形式」、「質問真實——今日的圖像世界」，或奧布里斯特的「做吧」以及「拿我（我是你的）」等展覽，皆是由策展人發起對話、合作並創造關係，打破 1960

13. 繁體中文譯本於 2017 年由官妍廷翻譯，典藏藝術家庭股份有限公司出版。

年代之前機構內策展人工作對象多是典藏品，以挑選、照顧「作品」為主要的展覽研究與製作方式。而透過「委託製作」這種建立於「人」與「人」之間的關係來思考策展方法上的轉變，我們或許可以不再需要在意如美國策展人與評論家羅伯・史托（Robert Storr）那樣對於「策展人與藝術家模糊角色」決斷的批評（O'Neill 2012: 123），而可以去思考策展人與藝術家如何成為皆具創意與想法的「合作者」，並共同進行藝術創作與展演的實踐。

　　或許並未特別以「委託製作」為名，然而在 1980 年代之後，藝術家與策展人合作進行策展或創作的案例越來越多。1996 年，藝術家法瑞德・亞爾瑪里（Fareed Armaly）和策展人烏特・梅塔・鮑爾（Ute Meta Bauer）在「現在這裡」（NowHere）一展中合作推出「？」展區。[14] 在個人網站上，藝術家亞爾瑪里對於這個合作的工作項目寫下了註記說明，包含：共同策展人、藝術家，大型聯展的發展與最終呈現，計畫辦公室發展，歷史研究，出版品與展覽設計概念及實踐，介入建築，表演腳本，對不同領域的參與者進行委託及對話總覽，作者，原地展覽實現。[15]

　　在這個案例中，我們可以發現，藝術家與策展人在合作過程中，工作項目與內容重疊的部分越來越多，也越來越難以區分誰擔任策展工作、誰進行創作的任務。另一方面，委託製作的受委託對象，也從藝術家大量地擴展到了策展人。這個現象與國際大展在 1980 年代後期開始進入了一個爆炸性的成長與發展相關，策展彷彿來到了一個以「雙年展」為標準化的預設模組的年代（O'Neill 2012: 51），策展人們受各國際大展邀請、委託策展。

　　二十世紀末的策展人們開始帶著筆記型電腦、搭上飛機，來到一個特定的場域、文化或議題的脈絡中，進行一到五年不

14　見：https://frieze.com/article/nowhere　（2018/05/25）

15　Co-Curator / Artist | Large-scale group exhibition development and final manifestation | Project office development | Historical Research | Publication and Exhibition Design concept and realisation | Architectural intervention | Video | Performance script | Commissioning and overviewing dialog with participants from different fields | Author | in-situ exhibition realization |
http://www.fareedarmaly.net/CV/　（2018/05/25）筆者翻譯

等的策展研究、提案與實踐。[16] 特別的是，過往藝術家在委託
製作工作中的位置，也開始有了轉變，越來越多藝術家成為「委
託者」，策展人反而成為「受委託者」。法國藝術家蘇菲・卡
爾（Sophie Calle）被選為 2007 年威尼斯雙年展法國館代表藝
術家時，從不希望找策展人，轉變為公開刊登廣告，徵選一位
擔任她個展策展人的合作對象。獲選擔任策展人的是法國藝術
家、作家丹尼爾・布罕（Daniel Buren），作為一位知名法國
藝術家，布罕對於策展一直都有他的意見，也發表過文章評論
展覽與策展的關係。然而，在這一個合作中，布罕所擔任的策
展人角色以細膩的方式透過隔間的處理與展示，讓卡爾這整組

16. 國際大展多以雙年展、三年展為主。「卡塞爾文件展」（documenta）
 五年一次，從 1972 年第五屆開始，每一屆皆邀請新的策展人，是持
 續委託策展人進行策展間隔最久的國際大展。而「明斯特雕塑展」
 （Skulptur Projekte Münster） 雖每一屆間隔十年，是目前國際大展中最
 長的，但從 1977 年開始前三屆由 Klaus Bußmann 以及 Kasper König
 為總監或策展人，最近兩屆則繼續由 Kasper König 擔任主策展人與藝
 術總監，故不列入委託策展的大展之中。

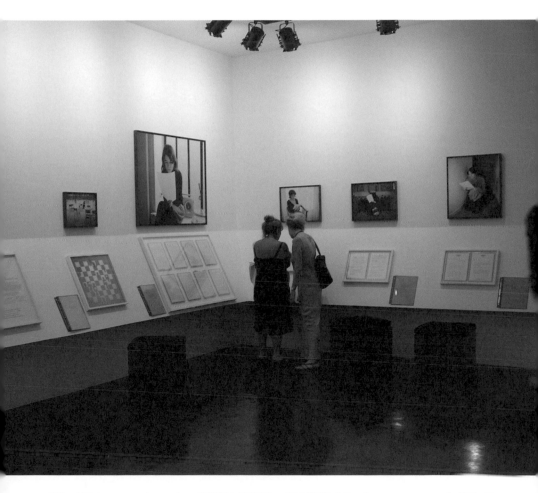

蘇菲・卡爾（Sophie Calle）2007 年，威尼斯雙年展法國館，「好好照顧你自己」（Take Care of Yourself） 展場一景。

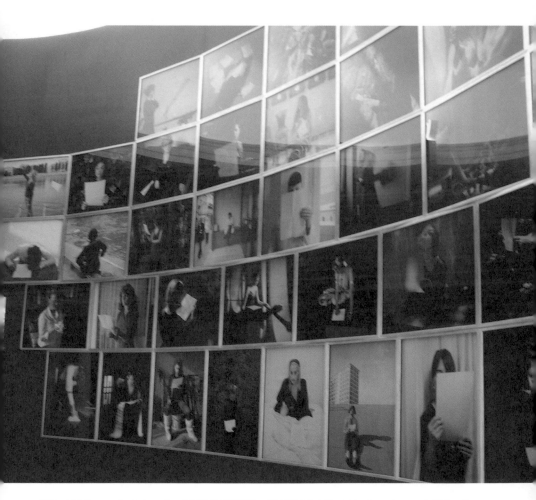

蘇菲・卡爾（Sophie Calle）2007 年，威尼斯雙年展法國館，「好好照顧你自己」（Take Care of Yourself）展場一景。

作品得以邀請觀眾更親密且更聚焦地在不同詮釋與關係中被穿梭、閱讀，也成為了 2007 年威尼斯雙年展中一個備受矚目的展館。[17]

　　隨著策展的重要性以及位置逐漸被認知，藝術家與策展人的合作關係也漸漸成為策展本身所關心、研究以及意欲探索的主題。藝術家李基宏於 2013 年的個展「過時 —— 李基宏個展」，原本與策展人一對一的關係，透過策展人秦雅君的邀請與委託，成為了有三位策展人的個展。秦雅君、簡子傑與王聖閎三人的策展論述是三封寫給彼此的信，各自以書信形式來論述藝術家的創作，並討論藝術家展覽和策展人（們）之間的關係。[18]「委託製作」成為了今日藝術家與策展人工作的一個重要的共同合作方法，甚至可說是一種觀念或態度。在不同的邀請合作

17　見：https://medium.com/@miajankowicz/take-care-of-yourself-sophie-calles-french-pavilion-at-the-2007-venice-biennial-a1a31f8df54a（2018/06/07）

18　見：http://www.itpark.com.tw/columnist/curator/118/1644　（2018/06/06）

計畫中，以「委託製作」為前提，無論受委託者是藝術家或策展人，必須針對委託者的想法、作品、場域等去進行某種限定性的發展與回應，不僅是當代藝術創作與策展得以脫離工作室（studio）創作或是不侷限於議題或典藏主導為核心的策展實踐的重要方法，更重要的是，透過這個方法，**當代藝術策展回到了「人」身上，在合作中不斷擾動主、客體，形成創意及想法上不斷來回激盪、相互刺激的工作關係。**

於是，從典藏、研究、照顧、展示到展覽，當代策展工作已經不僅是研究作品、歷史或理論書寫，更是提出主題、形式與方法學的實踐。策展本身也成為了一個被突破以及研究的對象。策展實踐的方法仍在持續地被發明與突破，而策展工作所含括的範圍也仍不斷被更加細緻地分工且持續打破疆域與框架。接下來，筆者將詳細反思描述「推拿 —— 侯俊明《身體圖》訪談計畫」中策展的過程、背後的思考以及此次策展工作裡所觸及的多方面相，透過這個相對小型的展覽的策展實踐，來提出當代策展的觀念、方法、技術的推展與突破的可能。

第二部分

「推拿 ——
侯俊明《身體圖》
訪談計畫」：
策展人與藝術家
推與拿的角度與力道

第一章
方法學：個展的策展

　　2016 年底，侯俊明透過助理邀請策展，筆者開始著手研
究這一系列作品時，充滿了驚喜，於是沒有考慮太多就立刻答
應了這個合作。當時，對於要找到什麼樣的觀點、角度與方法
去進行對話、策劃與詮釋，腦中充滿了許多可能性與想像。

　　如第一部分所論述，以「委託製作」的態度去面對這樣的
邀約，對筆者而言，在「個展」的策劃中是特別重要的。博物
館學者張婉真於〈再思當代策展：論述、策略與實踐〉專題介
紹中說道：「直至今天，策展已不再僅是一種文化產出的模式，
而更成為一種穿梭在藝術家、物件與觀眾／分眾之間，不斷交
織的意義發展過程，且其之中具有一定的作者意念。」（2015）
以此「作者意念」來面對，就像藝術家接受「委託製作」的創
作邀請一樣，作為一個接受個展策劃邀請的策展人，要如何與

藝術家合作，為一個「個展」去進行具有「限定性」與「獨特性」，有意義與效果卻又不留痕跡、不影響藝術家個人創作與作品的策展實踐，儘管並不是一件容易的事情，但對於「策展」是獨特且具意義的實踐方法。

回顧筆者策劃個展的經驗，可回溯到 2007 年，還未正式進入「策展」這個領域時便已開始。當時雖是受機構而非藝術家本人委託，且尚未掛上策展人這個名稱，但與日本藝術家久野志乃（Hisano Shino）合作的個展策劃，是筆者第一個完整的個展策展經驗。

當時未有策展人之名但行策展之實的筆者，與藝術家一起進行整個創作計畫的規劃與執行，從環島訪談到展覽呈現皆是共同完成。以火車為主要環島路線以及場域，久野志乃的個展為以〈心的 HOME〉為主軸的兩個系列訪談創作，透過「最難忘的一件衣裳」作為提問，與不同族群與年齡的臺灣女性對話。其一是在火車上與其他旅客訪談，其二是特地找到有著不同身份與背景的女性（例如魯凱族的老奶奶）作為對象。最後，在鐵道藝術網絡臺中站 20 號倉庫中，以照片、文字、訪談紀錄等形式進行展出。[19]

推拿 —— 侯俊明《身體圖》訪談計畫：
一個策展實踐的回顧

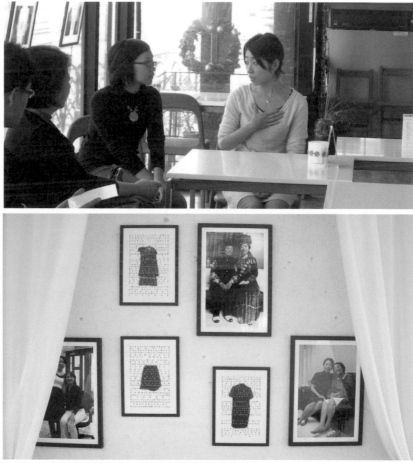

上：展覽座談，藝術家久野志乃與筆者共同進行對話。
下：久野志乃展場一景，藝術家與受訪者合照皆為筆者拍攝。

　　2010 年，筆者受臺灣藝術家朱駿騰邀請，擔任他在倫敦的個展策展人。當時與這位同輩的年輕創作者因已累積了將近兩年關於他創作上的討論，為這個小型個展所進行策展工作，以對話、挑戰或給予支持的方式合作。在為個展創作、準備作品的幾個月裡，我們密集的討論，針對單件作品、整體空間配置、展間顏色以及作品創作和展覽佈置的實踐都是經過不斷交互討論才決定並共同完成。[20] 同一年，土耳其藝術家亞伯沁（Burcu Yagcıoğlu）邀請筆者為她策劃 2011 年於臺灣與土耳其兩地的兩個個展。一年多的準備時間，我們除了針對藝術家個人的創作進行了細膩的對話，也討論出呼應她作品的狀態，以對話展的概念去為兩個展覽命名及規劃，臺灣的展覽於一月展出，名為「伯沁曾在那裡（Brucu was there）」，而土

19　2007 年 12 月，「' Now, she is in Taichung. Where is your home? If you asked, " Taipei" she will answer so.' —— 久野志乃（Shino Hisano）個展」，20 號倉庫，臺灣台中。

20　2010 年 7 月，' The Journey to the West-Chu ChunTeng Solo Exhibition'，倫敦大學金匠學院，英國倫敦。

推拿 — 侯俊明《身體圖》訪談計畫：
一個策展實踐的回顧

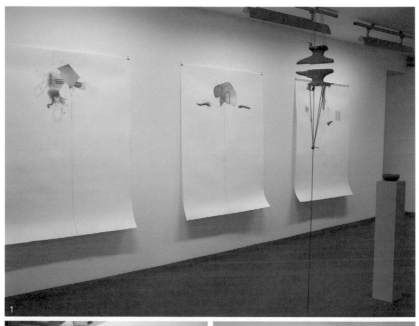

1：「伯沁曾在這裡」展場一景。
2：「伯沁曾在那裡」展場一景。　3：「伯沁曾在這裡」作品細節。

耳其的展覽則是於五月展出，名為「伯沁曾在這裡（Brucu was here）」。除了展名，兩個展覽的展出作品亦有大量相互呼應、對照或重新進行詮釋的表現。[21] 在這三次策展經驗中，由於合作對象都是年齡相近的藝術家，筆者發現到同樣身為創作者的背景，讓筆者在與藝術家溝通、對話與工作時，有著相當大的幫助。在久野志乃的計畫中，筆者同時是協助、規劃者，也參與了照片拍攝、展示方法與材料的規劃。在與朱駿騰以及亞伯沁的合作中，筆者則大量參與了創作想法與觀點的討論，而展示的設計更是一項重要的任務。

　　2013 年底，悍圖社向筆者提出邀請，希望筆者為能他們 2014 年的展覽擔任策展人。作為臺灣具有重要代表性的藝術團體，悍圖社從 1998 年正式命名成立後，以展覽年份來看，除了 2006 年，每一年都舉辦一到兩次的展覽，成為了這個團體最大的特徵。他們累積了超過 30 檔大大小小的展覽，從文

21　2011 年 1 月，「伯沁曾在那裡 | Burcu was there」，永春堂美術館，臺灣台中。2011 年 5 月，'Burcu was here'，C.A.M. Gallery，土耳其伊斯坦堡。

件紀錄來看，前期團體中的成員藝術家分工擔任策展人、書寫
展覽論述；中期，邀請以藝評工作為主的策展人，提出展覽名
稱以及一篇展覽論述做為主要策展合作方法；後期則是邀請以
藝評與策展並行的工作者來擔任策展人。

　　悍圖社以團體為「單位」的展出方法，在這段不算短的
展覽歷史當中，不斷挑戰著合作的策展人們，而在歷年展覽策
展人所扮演的角色，幾乎是反映了「策展人」在臺灣的位置的
演變。絕大多數的策展人以回顧悍圖社的演變與其成員們的組
成與特色等面向為主軸，書寫這個團體在臺灣藝術史上的重要
性，並進一步找到策展的主題。也因為展覽都是以團體為「一
個單位」，但仍是十幾位藝術家的共同展出，多數的展覽規劃
都是以聯展的概念去進行。小型展覽就由每一位藝術家提供一
到兩件作品，大型展覽就讓每一位藝術家有一個完整展區。

　　因而，當筆者收到邀請時，研究過後，立即有一個明確的
想像作為前提，那就是，將悍圖社做為「一個單位」的狀態凸
顯出來，在這個策展合作中，以「聯展」但同時也是「個展」

1：「書圖」展場一景，郭維國回應書寫者文字的創作。
2：「書圖」展場一景，楊仁明回應書寫者文字的創作。
3：「書圖」展場一景，書寫者的文字展出。

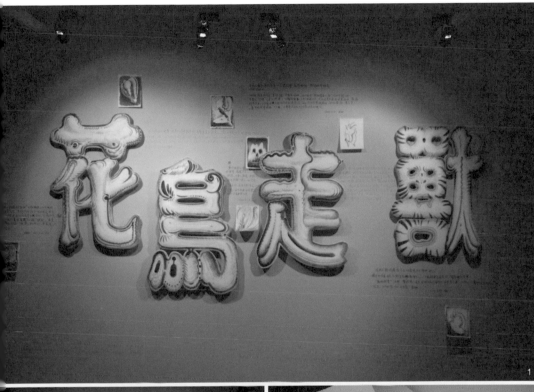

1

2

3

的方式來思考。在這樣的概念下，產生了一組對話展，分別為於臺北福利社展出的「書圖 RE WRITING」，以及同一年度兩個月後於高雄駁二藝術特區展出的「畫譜 RE EXHIBITING」。[22]「書圖」是透過 14 位藝術書寫者與 14 位藝術家合作並共同展出，反轉藝術文字與藝術創作發展的順序，藉由這個翻轉思考他們之間的關係，並讓藝術家有一個重新觀看自己創作與作品的不同路徑；而「畫譜」則是透過德國藝術史家阿比‧瓦堡（Aby Warburg）的「記憶圖輯」（Mnemosyne Atlas）作為策展方法，思考展覽／展示與藝術創作之間的關係，將 14 位藝術家的作品打散配置為六個展區，讓作品對話，並從中試圖去發掘親密的團體關係是否可能在作品的圖像上表現出來。

22 2014 年 8 月，「書圖 RE WRITING」，福利社，臺北臺灣。http://hantooartgroup.tw/exhibitions/2014-08- 書圖 -re-writing
2014 年 10 月，「畫譜 RE EXHIBITING」，駁二藝術特區 P3 倉庫，高雄臺灣。http://hantooartgroup.tw/exhibitions/2014-10- 畫譜 -re-exhibiting

1：「畫譜」展場一景，第二展區中陸先銘、李民中、賴新龍與楊茂林作品。
2：「畫譜」展場一景，第五展區中鄧文貞、唐唐發與常陵作品。
3：「畫譜」展場一景，第二展區「圖輯」。　4：「畫譜」展場一景，第五展區「圖輯」。

　　兩個對話展分別討論「藝術」與「書寫」以及「展覽」的
關係，一方面是這個團體的藝術家相當具特色且個性極強烈，
以這樣的手法不僅是挑戰前輩藝術家們的創作習慣與思路，同
時也是挑戰著觀眾們對他們的理解，另一方面，也企圖透過這
樣的策展方法，為悍圖社作為一個社團（一個單位／個體），
多年來堅持而獨特的展覽實踐，得以透過這個策展方法看到他
們的定位與價值（蔡明君，2017：50）。

　　臺灣的策展研究與實踐，常見概念與文字生產，但少見策
展方法、型態、技術的討論，而「策展」作為實踐與知識生產
的綜合體的獨特性，若在展示、溝通、推廣甚至行政等的多樣
創意被忽略，而僅重視抽象論述文本生產，將輕忽了策展人的
生態獨特性與時代價值（林平，2013：20-21）。上述這一系
列不同的「（類）個展」策展實踐，筆者認為或許可以將之作
為策展實踐發展範例，開始思考本書第一部分所提：不需要再
討論「策展人是否可以作為藝術家」，而是可以開始討論「策
展實踐的創作性」以及「策展實踐與創作」如何在與藝術家合
作的過程中去產生擾動及影響。而這個實踐以及其思考，或許
可以明確地由筆者接續的這一個個展策劃——「推拿 —— 侯俊

明《身體圖》訪談計畫」（以下簡稱「推拿」）作為案例去進一步反思、論述與理解。

一、關於《身體圖》

　　1963 年出生於嘉義縣六腳鄉的侯俊明，為臺灣 90 年代最具代表性的藝術家之一。在這次個展合作之前，筆者對於侯俊明的認識主要是他創作生涯前期署名「六腳侯氏」，以裝置與版畫形式發表的作品。侯俊明這個時期的作品與個人情慾、生命、社會及政治相關，充滿儀式性、挑戰禁忌，對於筆者當時的年紀與經驗而言過於赤裸與直接，也因此，侯俊明工作室雖曾是筆者工作場所的其中一個管轄區域，卻未有太多進一步的接觸與認識。[23] 於是，2016 年年底，當侯俊明的助理陳思伶女士帶著侯俊明一系列「訪談創作計畫」的作品資料來找筆者

23　2006 年至 2007 年，筆者於「鐵道藝術網絡臺中站 ── 20 號倉庫」工作，當時其中一間倉庫曾做為侯俊明工作室使用。

時，才重新認識了這位藝術家，或者說，認識了這位藝術家創作的第二個階段以及其脈絡與轉折。

　　侯俊明前期的版畫作品，從 1992 年的〈極樂圖懺〉到〈搜神記〉、〈四季春宮〉、〈罪與罰〉等直至 2007 年的〈侯氏八傳〉中，可以清楚看出侯俊明是一個將自己全身投入，深刻地去體驗與觀察生活環境的創作者。他相當擅長在經過謹慎思考後，進行連結同時搭配直覺，總像是挑釁，以圖像與文字將這些經驗轉化至創作中。所以若與侯俊明談論他的創作，會發現他能思緒清楚，且脈絡分明地解釋自己的作品以及其代表的意義。然而，同時間，也會感覺到他在與人相處的眼神以及身體距離上，有著一種不確定是害羞或是自我保護的距離。確實，在表面上看來離經叛道的作品後頭的這位創作者，同時是一個非常感性、執著且脆弱的男人。因而，這樣私人的感受以及在情感上的掙扎、變化，便成為了他另一個全然不同的創作脈絡，緊密地與他個人的生活和感情相關聯。

　　1994 年，侯俊明以做表演藝術般的方式與第一任妻子徐進玲女士結婚。婚後，妻子同時成為助理、經紀人、管家與情感依附對象，兩人相互依賴而不對等的夫妻關係，最終導致妻

子於 1997 年離去。結束這段婚姻後，侯俊明失去生活中的支
柱，生活頓失平衡。離婚前，因為前妻的學習，他便接觸過藝
術治療，後來接觸了自由書寫，[24] 在九二一地震後的賑災活動
他近一步認識了「藝術治療」，並從蘇珊・芬徹（Susanne F.
Fincher）的《曼陀羅的創造天地 ── 繪畫治療與自我探索》中
發現了曼陀羅這個方法，因而，在孤獨的千禧跨年夜後，2000
年的第一日開始，他進行了連續一年又十天的曼陀羅創作，將
藝術作為自我療癒以及與自己對話的方法（侯俊明，2007）。
2007 年，這系列曼陀羅創作出版成書籍《鏡之戒》，並進行
曼陀羅工作坊，透過工作坊的方式，他將曼陀羅的創作分享給
參與者。在這個經驗裡，繪畫的療癒、工作坊的分享以及對話
等經驗，漸漸影響、形成了侯俊明後來的創作方法。

　　2008 年，出自身為兩個孩子的父親的糾結，加上父親過
世之前的陪伴經驗，侯俊明希望進一步認識「父親」這個角色，

24　見：游崴，2007 與侯俊明訪談，http://neogenova.blogspot.com/
2007/05/blog-post_28.html（2018/06/06）

因而開始發展以訪談作為方法的創作計畫。《亞洲人的父親》
系列訪談創作計畫在不同國家的城市中進行，從嘉義、香港、
曼谷到 2018 年至首爾，侯俊明以問卷以及繪畫並行的對話方
法，在一段又一段訪談創作過程中，受訪者回溯、梳理個人與
父親之間的關係，這個過程不僅對受訪者產生了影響，更像是
一次次藉由這些故事重新發現與幫助他自己認識曾經身為兒子
以及現在身為父親的角色。

　　2014 年，侯俊明將「訪談創作」這個方法進一步帶入對
「身體與情慾」主題進行探索，發展出《身體圖》訪談計畫。
在創作方法上看似是向外推展、突破，但若回到內容來看，其
實這樣的發展，以藝術家長年創作脈絡來理解，更應該被看作
是向內、回到藝術家個人在身體、情慾上的關心以及談論的需
求。幾乎像是中年危機的階段，侯俊明在發展《身體圖》之初，
其實是企圖能夠找到與自己年紀相仿的受訪者，希望透過與他
們的對話、發展訪談創作，來幫助他理解自己在身體與心理所
經歷的變化。然而或許是因為徵求受訪者的公開平台是網路，
或許是因為參與的條件過於驚世駭俗，侯俊明進行後發現，絕
大多數參與者都是年輕人。但卻也因為這個出乎預期的狀態，

讓《身體圖》在身體與情慾、在性經驗與生活、在成長與家庭之間的糾結關係，有了更貼近現下、穿越兩三個世代並跨越年齡的討論。

如前述，《身體圖》透過網路作為公開平台徵求受訪者。侯俊明主要以臉書（Facebook）作為平台，也有少數人透過介紹而參與。在徵求受訪者的文字敘述中，「身體記憶」、「情慾故事」、「身體意象」、「按摩」、「拍照」與「畫身體圖」等關鍵字，清楚地說明了這個訪談創作的重點。有意願的受訪者進一步私訊聯繫後，侯俊明會對參與者說明整個創作流程及呈現方式等細節，並在對方同意後簽訂相關圖文授權書。

訪談過程至少需花費兩天的時間，在多數的情況裡，侯俊明會配合受訪者到方便進行訪談對話以及創作的場所（許多時候是受訪者的住處，有時是侯俊明的工作室）。在兩天的對話裡，侯俊明與受訪者談論身體與情慾的經驗和感受，做大量的筆記，並與受訪者作靜心的練習。侯俊明為他們做裸身的精油按摩，接著，受訪者自由決定一個身體姿態躺在置於地板的白色畫紙上頭，由侯俊明為他們勾勒身體輪廓，然後受訪者維持裸體的狀態，趴在地上進行身體圖創作並書寫文字，侯俊明以

相機進行紀錄。第二階段，侯俊明返回工作室後，整理訪談內容，透過他的筆記、記憶與感受，為受訪者取一個化名以及一個代號，書寫出一篇受訪者的故事。最後一階段，根據受訪者自己所繪的身體圖、文字以及侯俊明所書寫出的故事，藝術家再以黑色畫紙畫下一幅回應的身體圖創作，才算完成一組作品。

二、個展的方向與題目

《身體圖》至 2017 年已經訪談超過 50 位受訪者，並持續進行中。其中有以男同志為主的「男洞」，以及不限性向單純以生理性別區分的「男槳」及「女島」。其中「男洞」在臺灣參與過兩次大型聯展，分別是 2016 年國立臺灣美術館「一座島嶼的可能性 —— 2016 台灣美術雙年展」（以下簡稱「台灣雙年展」），以及 2017 年台北當代藝術館的「光合作用 —— 亞洲當代藝術同志議題展」（以下簡稱「光合作用」）。2017 年 11 月於東海大學藝術中心展出的「推拿」不僅是《身體圖》在臺灣的第一次個展，更是「男槳」與「女島」在臺灣的第一次展出（蔡明君，2017：82）。

　　作為藝術作品，《身體圖》有著幾個獨特的狀態。第一，每一「組」作品，都包含著受訪者的圖以及藝術家的圖；第二，每組作品中除了「圖」，還有「文字」；第三，因為作品中有著兩種元素：圖與字，以及兩項以上的物件：兩張圖，一篇藝術家所書寫的文字，受訪者書寫在身體圖上的文字，所以每一次的展出都可以有不同的展示可能。

　　在第一次的討論裡，筆者與侯俊明不約而同地對於這系列作品中「文字」的重要性有著相同的認知，以及同意每張「圖」都有著可以讓人細細「閱讀」的內容。這兩項我們都相當關心的特質，讓這個個展的方向在第一次就幾乎有默契地定了下來。另一方面，也是在前期的討論，筆者提出了這系列作品中的「私密」性，從近乎兩人之間帶有「藝術治療」的效果與氛圍的狀態轉移到公開的展場如何對觀眾產生影響的觀點，因而每組作品「私密」的「獨立性」也在前期就成為了一個策展上的發展方向。

　　為能呼應上述了兩個大方向「閱讀」以及「私密與獨立」，策展團隊同時進行著展示設計以及展覽主題的構想。一個展覽的命名其實非常困難，尤其是一個個展，況且僅展出同一系列

作品時，展覽題目必須同時能闡述策展概念以及作品理念。**展覽的命名，不僅是一個展覽最先被看到的文字、概念，也是讓觀眾理解、想像這個展覽概念的入口。展覽名稱要如何不僅是呼應作品，還要代表策展人的觀點並緊密扣合藝術家的創作想法，並進一步，能帶著觀眾從這個不同的切入點去觀看、理解，並發展出不同層次的閱讀。**

由於《身體圖》過往三次發表，都是在聯展之中。除了「台灣雙年展」並未在展覽主軸上特別偏向身體或性別議題之外，2016 年年底「女島」部分作品於上海參與「修身術 —— 世界身體的自我技術」（以下簡稱「修身術」）聯展，[25] 以及 2017 年「男洞」參與的「光合作用」，前者著重在身體的討論上，後者則是明確指向同志議題。兩個聯展皆是以作品的參與者以及作品內容為主，也讓《身體圖》訪談創作計畫的呈現和討論一直傾向在性向與身體議題上，甚至出現藝術家是否消費同志議題的疑問。[26] 不過，當然不是。侯俊明長年來對於性與身體幾乎可以說是以耽溺的狀態持續地探索著，不過，在這些展覽脈絡之下，加上《身體圖》是奠基在以訪談作為創作的方法上，會如此被解讀或質疑似乎也不是太讓人驚訝。再次地，

問題回到了這一次的個展，這個首次的系列作品個展，要如何讓《身體圖》跳脫這些現存的討論，提出更深刻、貼近作品與創作狀態的展覽來與觀眾對話？

　　《身體圖》在「台灣雙年展」、「修身術」以及「光合作用」的三次展出，在空間氛圍、展出形式以及整體色彩調性上，都帶有濃濃的儀式性。而這其實是侯俊明一直以來的一個特質，從作品的形式，以及展覽呈現的裝置與行為，經常都帶有很強烈的「儀式」性（柯品文，2005）。在討論的過程當中，藝術家便曾提出以「建醮」作為展覽名稱的想法。然而筆者反覆思考這系列作品帶給筆者聯想到藝術治療的感受，以及這個創作計畫與藝術家過往作品的差異，對於展覽在「私密」與「閱讀」這兩個主軸來思考，實在認為無法與「建醮」這樣熱鬧、公開、敬拜的儀式有任何關聯，所以另外思考、尋覓合適的題目。

25　2016 年 11 月 6 日～ 2017 年 2 月 10 日，「修身術 —— 世界身體的自我技術」，策展人：傅曉東，盈藝術中心，上海。

26　見：黃海鳴，http://talks.taishinart.org.tw/juries/hhm/7b2c5341516d5c46 7b2c56db5b6363d0540d540d55ae

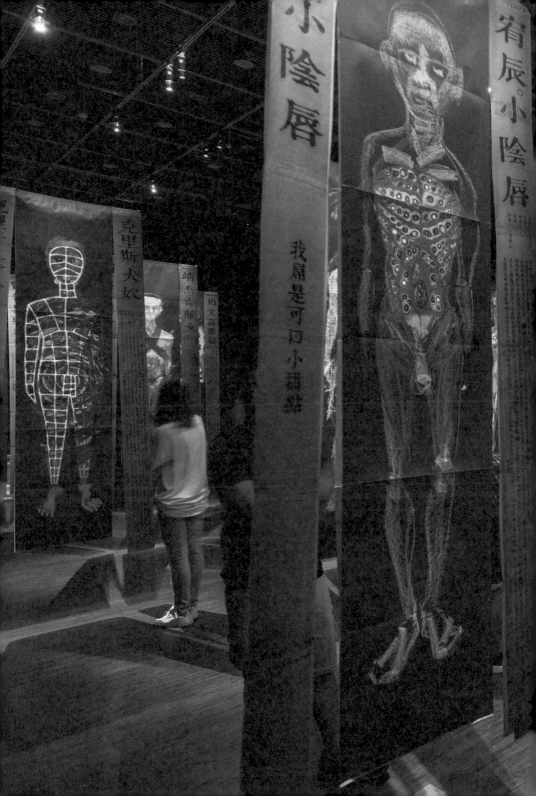

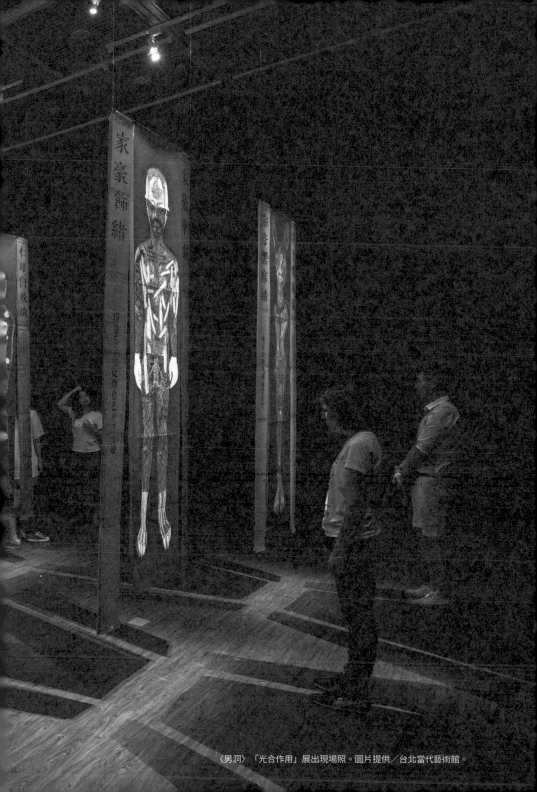

〈男洞〉「光合作用」展出現場照。圖片提供／台北當代藝術館。

推拿 —— 侯俊明《身體圖》訪談計畫：
一個策展實踐的回顧

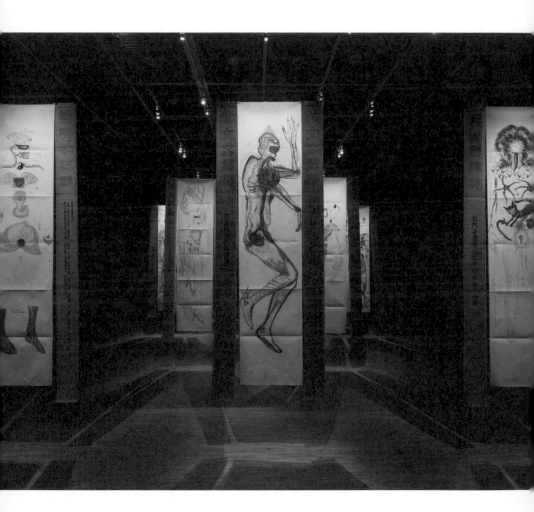

　　筆者在瞄到書架上中國小說家畢飛宇的作品《推拿》時，被點亮了靈感。由於看過小說《推拿》以及導演婁燁改編的同名電影，加上自己因為舊疾經常得去推拿整骨，筆者便聯想到，「推拿」的狀態，恰恰符合侯俊明《身體圖》訪談計畫，不僅對於受訪者，也同時是對於創作者自己的狀態的總和。小說中對於推拿師心裡的描述，加上筆者平日經常接受推拿的身體感受，以及與推拿師傅的對話等經驗，發現推拿的過程不僅重整了身體，更是藉由這個過程重新認識了自己的狀態，並進一步也重整了生活與心情。推拿師透過手的接觸，解讀一副身體，並推敲出這副身體的生活狀態，然後再藉由手與身體的力道，去重新整建這副身體，這樣療癒的過程與《身體圖》有許多貼近之處。

　　當筆者反覆思考過去學習藝術治療的經驗，以及對於這系列創作有更深入的理解與詮釋後，終於確認並提出「推拿」作為展覽名稱。第一次告訴藝術家這個名稱時，侯俊明的第一個反應是想到他在訪談過程中所做的「按摩」，因為藝術家的反

〈男洞〉「光合作用」展出現場照。圖片提供／台北當代藝術館。

應，讓筆者更確認了「推拿」作為展覽名稱，提供了一個深入
探討與理解這系列創作的途徑。因為推拿與按摩是有差異的，
推拿不僅是筋與肉的放鬆，更是一種了解與療癒身體甚至是心
理的方法。推拿師的手與身體透過點、推、按、壓、揉、拉等
不同方式與我們的身體相互作用、制衡。這個過程有不少時候
會痛，並非如精油按摩是舒壓要讓人放鬆的狀態，這些會痛的
地方、姿勢與動作，其實是提醒著我們身體的什麼部位出了問
題。**侯俊明的《身體圖》訪談計畫就像是一場場推拿，而且，
是兩個層次的推拿。**透過繪畫、文字與對話，受訪者與侯俊明
互動的階段，侯俊明的訪談就像是推拿師一樣地在受訪者身上
作用著力道，或許點出一些痛、或許點出一些不堪，但最終似
乎更清楚了解自己，無論是變得更能接受或是發現自己無法敞
開心房，都起了整理與檢討的作用。同樣的，侯俊明透過靜心、
思考與繪畫的方式，訪談的經驗以及文字和受訪者的身體圖等
材料的力量，此時回應反作用在侯俊明身上，讓他透過他人看
到了這社會上的其他故事，也透過這些故事重新認識了自己。
這個狀態，除了「推拿」本身的意思，筆者更是以「推」與「拿」
兩個中文字來理解，試圖透過英文名稱刻意使用了兩個分開的

字「Knead and Gain」來帶出另一種認知的方式，讓「推」與
「拿」在這個展覽的脈絡中，能有更清楚的層次，並帶出作品
以及創作過程被閱讀與理解的可能。

三、作品的選擇

　　通常會去「推拿」有幾種可能。一種，多半是身體有狀況，
像筆者這樣患有舊疾，知道得透過定期的推拿，身體狀況才不
會越來越糟，因而甘願去經歷那約莫一個小時並不特別舒服愉
悅的過程，換來一段身體較為舒暢的時間。另一種，是不知道
自己身體有什麼問題，但感覺有些不對勁，覺得或許可以試試
推拿來找出身體的問題。而在《身體圖》訪談計畫中，從文字
與圖像來試圖了解受訪者們的心理狀態，似乎也相當符合這兩
種情形。

　　《身體圖》的受訪者們皆是透過公開網路平台主動應徵，
或是透過朋友推薦，沒有一位是藝術家特地去找來的訪問對
象。從侯俊明所書寫的故事、受訪者的圖畫以及畫上的文字，
我們幾乎可以將受訪者們參與的狀態對應上述的兩種情形：

種是有所需求，另一種，是有所探求。經整理後發現，《身體圖》的受訪者超過三分之二有過或仍有著不尋常的性經驗或是對身體有所困擾，包含了性侵、家人性騷擾、自殘、暴力性行為，到性愛成癮、濫交、性恐懼等狀況，其中不少人有著問題家庭或是不幸福的婚姻，有許多是同性戀或雙性戀者。

這些自願來參與《身體圖》的受訪者，願意將自己的身體經驗以及性傾向、性習性與一位陌生人分享，讓對方為自己裸體按摩、並在最後儘管不直接露臉但仍成為公開展示的對象，除了匿名所提供的保護，其實再赤裸不過了。讓他們願意參與的因素，或許便是如同去進行推拿，那樣「需要」以及「嘗試」的心情吧。參與《身體圖》的受訪者們，似乎企圖透過這一個過程，藉由「訴說」進而可能得以「拋棄」一些或許不堪的過去，或者是「療癒」那個難以自處的身體。也或許是「體驗」一個沒能有太多機會去經歷的分享與創作經驗，藉由這個像是對樹洞傾吐祕密的歷程，重新確定自己的存在與狀態，被聽見、被接受，然後他／她也得以重新承認與接受自己。

然而，真正全然地將自己對一個陌生人敞開談何容易。在《身體圖》裡，故事露骨或是讓人心痛的程度極有可能與受訪

者對藝術家所能達到的自在與坦白程度成正比。在展覽準備的過程當中，數次與侯俊明的對談，筆者總試著希望能多聽到一些作品上頭看不到的過程，以及藝術家自己對於這個訪談創作計畫的觀察與想法，來讓這個展覽更貼近創作的狀態。

在侯俊明分享了〈羽葳／王子〉這組作品的訪談過程後，更加確認了策展團隊在研究《身體圖》受訪者的圖畫以及文字時的感受，在某些面向上確實相當接近藝術家與受訪者的對話及創作狀態。〈羽葳／王子〉是我們在研究過程當中覺得相當特別的作品，相較於絕大多數圖畫充滿了表現性的顏色與文字，〈羽葳／王子〉中受訪者的塗鴉與書寫不僅在身體姿態上相對封閉（手彎於臉前方、側臥、屈膝），在藝術家為她描繪完輪廓線後，羽葳僅再沿著輪廓線描繪了一次，並以圖畫中身體的背部為底（與圖畫掛起的觀看方向呈垂直）書寫文字。文字內容不是關於自己的身體或是自己的故事，而是彷彿有個書寫對象，寫下了「我想意淫你！為什麼？沒為什麼，只因為是妳。2016.06.27 威 ²」短短十幾個字。在白色紙張上黑色的鉛筆線條與書寫，沒有太多粗細變化，像只是為了要留下痕跡一樣地讓筆在紙上走過一回。

　　而藝術家的回應創作，黑底紙張上一個瘦弱的橘紅色身體中間有黑色兇狠的鬼頭與兩隻纏繞在棍棒上的蛇，臉部由一個極大的擦著藍紫色指甲油的手掌以及紫紅色筆觸遮擋著，看來極度憤怒的身軀，下方陰道放著一個染著些許血絲的白色棉條接著細細的水藍色棉繩遊蕩在體外，雙腿明顯的不同粗細，在腳踝的地方直接截斷，不見腳掌，是藝術家的回應創作中少見將受訪者的身體未完整呈現的作品。

　　雖說藝術治療並不是進行「解讀圖畫內容」，但圖畫內容確實可以是一個可以讓觀者理解作畫者狀態的途徑。尤其在這麼大量以相同過程來進行的創作的圖畫裡頭，〈羽葳／王子〉這組作品的獨特性讓我們無法忽視。侯俊明為策展團隊描述整個訪談過程時說和羽葳的訪談經過。在與羽葳聯繫時，一切都相當順利。訪談當天，他提著特別為這個訪談計畫所買的按摩床，來到了羽葳的住處，一個小小的套房，準備進行兩天的訪談。碰面後，他們進行了一段時間的談話後，羽葳因與朋友有約，必須出門，說一兩個小時回來，侯俊明便在他的住處等他。

左：〈羽葳／王子〉受訪者的塗鴉。　　右：〈羽葳／王子〉受訪者創作照。

不料，很長一段時間過去，羽葳一直沒有回來，侯俊明甚至開始擔心是否出了意外。羽葳終於回來後，似乎有些驚訝於侯俊明還在等他，眼神開始有些迴避，沒有太多對話，快速地出門去上班。

　　侯俊明持續留在小套房中等候，並開始思索是否在第一段訪談時有什麼地方造成了這個狀況。羽葳半夜工作下班回家後，跟侯俊明說累了，明天再繼續，倒頭就睡，侯俊明也只好休息。第二天，已經是中午時分，侯俊明詢問羽葳是否還願意將計畫完成，羽葳也說願意，但只進行了簡短的對話，將按摩以及作畫的程序完成，沒有太多深入的對談了。羽葳前後態度的轉變讓侯俊明印象深刻，他猜想，或許是中間羽葳出門與朋友碰面時，和朋友聊到正在進行這個計畫，而朋友的一些回應對她產生了影響。無論是什麼事情讓羽葳有了轉變，這個不再信任、不再開放的態度，無疑在羽葳的繪畫與文字中表達了出來，而這個狀態的轉變，對於藝術家產生的影響，似乎也可以從他回應創作的畫面中去感受到。

〈羽葳／王子〉侯俊明的回應創作。

　　以〈羽葳／王子〉這組作品發展過程與創作成果這些細膩的相互影響狀態作為案例，筆者也進一步確認了該如何緊扣著策展的核心，從「推」（knead）與「拿」（gain）之間的關係來思考，設定挑選作品的原則與方法。由於東海大學藝術中心的展場並不大，展出作品的數量必須配合展場設計來調整，在多次調整展場設計後決定展出 18 組。而要從 29 組「女島」加上 10 組「男槳」加起來共 39 組作品選出 18 組並不是一件容易的事。因此，我們從侯俊明分享的故事、他的想法，以及作品本身的表現和文字內容去做分析與詮釋，試圖勾勒出受訪者在受訪與創作時的心理狀態，並以我們感受到的受訪者與藝術家之間的互動狀態試著做出程度上的分類。

　　策展團隊一開始試著做了兩種分類方式，一種是以故事內容來分，大致分為「生命故事」、「性經驗」以及「情慾追求」，另一種則是以信任及開放的態度大約分出了三個程度，分別為「信任」、「有所保留」以及「壓抑與防禦」。

　　為了選件而做分類，讓策展團隊更加細膩地閱讀了這些作品。討論過程中策展助理便提到細看作品的時候，會發現有兩種非常不同的狀態，一種是受訪者和藝術家的圖像及文字相

似，可以相互組織脈絡；另一種是雙方的圖文表現表達了不同的故事，因此看一組作品時，好像一次讀了兩個故事。兩種不同狀態的組件交織出很不同的觀點。但不變的是，在第一種方式的分類過程裡，會因為藝術家的文字較完整，而以他的文字作為分類的判準；而在進行第二種方式分類時，因為是以受訪者受訪時的心理狀態來揣摩，在受訪者的圖像文字表現中，比較可以察覺一些端倪，雖然仍然只能較以直覺感受。策展團隊逐步思考並從圖畫與文字中去觀察訪談者與受訪者以及創作者之間的關係，筆者認為，在《身體圖》訪談創作的過程中，藝術家看似是服務者、傾聽者，但是最終作品的呈現，卻顯示了藝術家其實是握有主導權與詮釋權的主體，而受訪者的圖畫與文字，成為了一個可能難以被觀眾真實確切理解的對照。受訪者此時可能成為藝術家的創作材料，而這些材料的原始狀態在作品的最終呈現其實是缺席的。於是，策展團隊最終決定以第二種分類方式，來回應「推」與「拿」的關係，也盡可能去凸顯受訪者的狀態。

在策展考量裡，筆者秉持要盡量包含不同性別、性向、內容、信仰程度、作品表現等方面皆有所差異的作品，讓展場中

展出的各組作品可以成為彼此的對照與補充。參照分類，在討論初期所提出的第一輪名單為：男槳－俊宏、宗瑞、湯尼、荒山、大仁、文興、宇祥、宇杰，女島１－玉蘭、淑琪，女島２－思婷、麗華、栩晨、鳳燄、羽葳，女島３－珊珊、紫菁、玉伶。在收到這批選件名單後，侯俊明當時直接回應：「哈哈，剛好有幾張我自己覺得很經典沒在名單裡。不過在展場放什麼都好，主要要考慮到內容、畫面的豐富性，以及是否能呼應策展論述、觀看的節奏感。可是，這極有可能是這批作品唯一一次出版的機會，在畫冊裡我理想的名單希望有這些：化蛹過冬、蝴蝶、聖劍女孩、毒之屑裂、仙人掌、鬼屋、大肚山人、神依駕、神棍、湯尼。我主要是以身體意像的強度，我自己滿意的繪畫張力為選擇標準。展場，男生可以再少兩個，畫冊可以以圖錄來補充。」[27]

　　侯俊明的反應十分有趣，而這個選作品的討論過程，凸顯了在一個個展中，策展人與藝術家的考量點多麼不同，其中的討論與平衡又是多麼重要。對策展人而言，以展覽的整體性來思考，從名稱、展場設計、選件、視覺設計以及圖文書出版，都是「推拿」強調出訪談計畫裡藝術家與受訪者的關係的重要

元素，並將這系列創作與藝術家過往創作方法的差異同時凸顯出來。反之，對於藝術家而言，一個個展，或許是作品的發表，是讓作品完整被觀看的機會，因此以「視覺上的身體意象強度以及繪畫張力」為考量，無論是希望這些較豐富、藝術家個人較滿意的畫面能夠在展覽中，或者是在出版品中被看見，顯然是相當重要的。

　　然而，對於策展人而言，由於這一組組作品包含了藝術家個人的創作以及受訪者的繪圖，不僅是藝術家個人的創作表現，所以，**與多數展覽選件的邏輯不太一樣，單件／組作品的「視覺張力」與「繪畫表現」不再是最重要的考量點，而是必須回到展覽的核心與創作方法的特質本身來思考。在「推拿」的脈絡中，如何讓這個個展可以將這一系列創作最大的特點「訪談」凸顯出來？**因此，對於筆者而言，必須以「文字與圖畫內容的層次」及「訪談中可能發展出的各種關係」來作為主要的選件標準。另外，在整個策展計畫中，圖文書是整體策展

27　侯俊明於與策展團隊的臉書訊息群組中的發言。

實踐的最後一個元素，不僅要能為沒有看過展覽的讀者呈現展覽的概念與特點，更要能以反身的策展觀點書寫以及合作藝評者的論述文章回應整個展覽，取代以編列系列作品圖錄的概念進行編輯設計，是整個策展計畫中相當重要的一個部分。所以，要在藝術家個人喜好以及策展人選擇作品的原則中去找到平衡，便是一項很重要的任務。

　　策展團隊的第一輪名單與侯俊明強調希望能被看見的十件作品中其實有六件重複，其中藝術家所選的四組男槳作品亦都在我們的第一輪名單裡。有趣的是，侯俊明所提出的十組作品裡，完全沒有包含被策展團隊分類到感覺「壓抑與防禦」這一組的作品。因此，一方面要減少兩組策展團隊原本所選的男槳作品，另一方面，要回到策展團隊在選擇名單時的多樣性分類方法中，以平衡整體的方式重新思考藝術家所希望展出的其他四組女島作品，幾乎有點像是一份科學作業。於是筆者先將第一輪名單裡屬於「壓抑與防禦」這一層次的作品選出了四件必須保留的組件，然後將藝術家的期待名單放入後，在「信任」、「有所保留」以及「壓抑與防禦」三種不同程度的作品平衡數量為方法，決定出了最後的展出名單。

　　從侯俊明所偏好的作品與我們所列出的三種程度的名單對比後，似乎可以看出，前面所提到受訪者與藝術家互動所建立的關係以及過程對於雙方在心理層面的影響，其實在創作成果的圖畫與文字裡被細膩地反映了出來。幾乎可以說，我們其實可以在畫面以及文字表現裡看到藝術家因為受訪者的狀態而有了不同的回應與表現。

　　有著較高信任狀態與開放內容的受訪者，在繪畫的表現以及對於侯俊明所回應的創作裡，較容易是藝術家滿意的作品。在這個個展中，以內容或是試圖詮釋出發展關係中的不同狀態，並企圖在展覽中去呈現「平衡」、「相互對映」、「全面」、「多樣性」以及「不同程度」的作品，相較於藝術家，較是策展人會注意到的重點。所謂的「個展」究竟代表了什麼？霍夫曼對「個展」定義是「個展不是所謂的回顧展，可以是個突破的平台。對於藝術家而言它是一個慣例，是對公眾的作品介紹。個展可以發生在藝術家的創作生涯任何時候，而且不限次數。依據規模與場合，個展可以捕捉到藝術家的轉變，或是作為公開測試新作品的場合。一個個展不應該被預期要展現出藝術家全面的創作，這個規模較小的展示類型提供了實驗性的空間。」

（2014: 56）[28] 回應個展「實驗性」的可能，也因此，以現成作品來策劃個展的策展人，其實擁有著可以從最基本「作品選擇」的工作上，展現出個展策展人所能帶出一個非常不同面向的觀點，並進一步，作為展示發表的平台，從展示設計以及其他部分的規劃，為作品在呈現與詮釋上帶來突破。

雖如同本章開頭所述當代藝術策展人有其「作者意念」，然而在個展的策展方法上，策展人作為「作者」並非要去與藝術家及其作品互別苗頭。當代藝術作品一個很獨特的狀態就是它能夠在不同的展覽之中呈現出完全不同的樣貌，而策展人經常是使這個特質得以凸顯的重要角色（Smith 2015: 254）。本章所述「推拿」在展覽名稱與作品選擇的過程，凸顯了一個個展的策展人的角色，**如何以「委託製作」做為一種方法，策展人同時是一個「主觀」的作品觀眾亦同時是「展覽共同作者」，將藝術作品透過策展實踐，生產出一個新的觀點與論述。**

下一章，筆者將針對策展實踐中不同階段與層面的工作進行反思，描述策展工作如何將藝術家與作品和空間、觀眾甚至是藝術家的創作脈絡連結連結起來。並進一步論述策展人如何與藝術家、評論者、觀眾等不同觀看及詮釋者，在展覽以及出

版品的製作過程中，非以中性（neutral）（Smith 2012: 163）
的立場、眼光或方法，共同為作品形成一個新的脈絡的可能。

28　原　文　為：Unlike the retrospective, the solo show can be a breakout
platform.It is a public introduction to an artist's work and a rite of passage
for the artists themselves. It can take place at any time - and any times -
during an artist's lifelong practice. Depending on the scale and stage of the
solo show, it can capture a moment of transition, or operate as a chance
to test out a new body of work in front of a public. There is no expectation
that a solo show will present a comprehensive picture, and this smaller
scope frees up space for experimentation.（筆者翻譯）

第二章
推拿之室：策展與展示的關係

　　如本書第一部分所述，「展示」在展覽與策展的發展歷史以及方法中，是非常重要的一環。在一個聯展裡，許多時候，安排展品位置甚至設計展示空間以及展示方法，是策展人的任務之一。「展示」與「作品」的關係，是在當代藝術作品有別於傳統藝術作品重要的一環，而展示更可以說是展覽中的核心，也是使當代藝術作品得以在每一次不同的展覽中有新的詮釋與表現很重要的一個部分（王柏偉，2013：74）。因此許多時候，當代藝術作品的展示是作品的重要元素，甚至創作過程中作品於空間中的展示方法已是主要的考量（O'Neill 2012: 21），因而在個展中，藝術家經常對作品的展示已有明確的想法，在此狀況底下策展人的角色與工作似乎就容易顯得曖昧。

上、下：〈男洞〉「一個島嶼的可能 —— 2016 台灣美術雙年展」展出現場照。圖片提供／國立臺灣美術館。

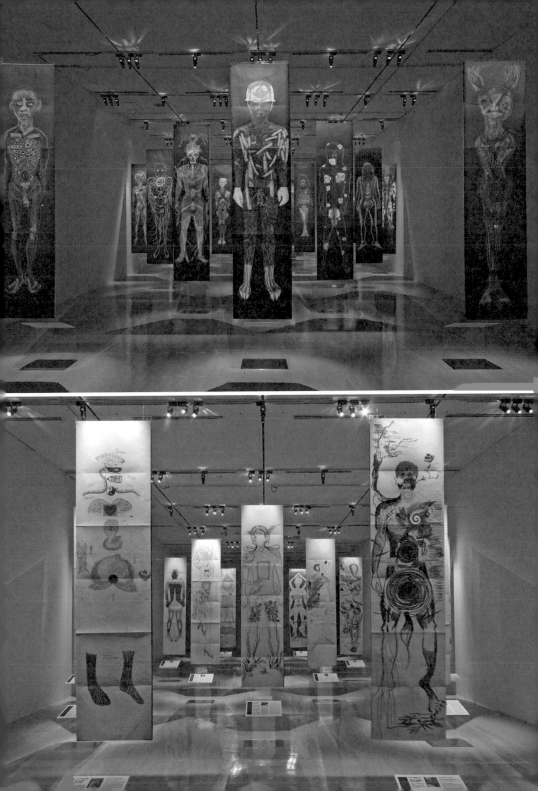

然而，這樣的情況在《身體圖》於「推拿」展中並不存在。就如前面所提，《身體圖》系列作品因為有著許多不同的元素，作品的數量也不斷在增加。因而不僅是作品選擇，連展示方法上，都有相當大的彈性，得以隨著每一次的展出有所不同。每一組作品裡，包含兩張「圖」，一是受訪者白底的圖，二是侯俊明黑底的圖；其次，每一組作品其實還包含了兩種「文字」，一種是受訪者寫在圖上面的文字，另一種是侯俊明另外書寫的較為敘述性的文字。在「台灣雙年展」以及「修身術」兩次展覽中，作品的主要展出方式一樣，觀眾第一眼會見到一幅幅藝術家在黑底紙張創作的繪畫從天花板垂掛而下，十幾件作品在空間中交錯掛著，就像是一個個姿態各異的人體懸在空中。而走到另外一面，在藝術家黑底畫作背面是受訪者的白底繪畫，下方則有壓克力展示牌，上面有侯俊明書寫的文字，以及一小張受訪者裸身塗鴉時的工作照。

開始討論展覽之後，侯俊明與筆者有一個共同的認知：文字在這系列作品中非常重要，不僅是侯俊明所寫的那段如同故事的描述，更包含了受訪者寫在圖畫上的文字，因此我們希望能夠將文字與閱讀透過展示強調出來，讓它成為這個展覽的主

要元素與氛圍，而不僅像是輸出在另一個介面上像是說明補充的型態。在討論過程中，侯俊明正準備著當代館的「光合作用」的展覽，也因為我們的討論，他得到了靈感，為《身體圖》在「光合作用」的展出發展出了新的展出形式。除了一黑底一白底的兩幅圖畫仍舊背對背懸掛在展場空間，藝術家以他熟悉的紙版版畫製作方法，將他的文字以及受訪者文字的節選詞句，印在紅、綠、紫、黃等色的長條色紙上，懸掛於作品兩端。（圖見 59、60 頁）在展場的整體效果上，因為加入了帶有臺灣民俗感的色彩以及對稱等因素，讓作品有了更強的儀式性，也凸顯了這系列作品在展示上的多樣性與可能。

一、進入展場之前的外框

作為單件系列作品的個展，「推拿」在展示上要思考的元素其實不僅作品本身，還包含了其他與此一帶有強烈主題的「訪談計畫」在發展中的不同層次，以及任何展覽都需考量到的空間、動線和觀眾因素。

首先，這個訪談計畫與展示場域是否有任何關聯。在前期，

〈男洞〉「光合作用 —— 亞洲當代藝術同志議題展」展出細節。

筆者不斷思考這系列作品「藝術治療」的成分，是否可能為大學校園內的學生帶來任何影響。進行展覽前置作業時，全臺灣正受到年輕小說家林亦含自殺帶來的後續影響與討論，就像是絕大多數《身體圖》中的故事，帶給人們痛苦的感受。大學校園中年輕的男孩女孩們，對於自己的身體、情慾與性向以及性經驗，是否經常處於困惑甚至痛苦的狀態中呢？因而，策展團隊與藝術家開始思考要如何將作品所討論、關心的內容與方法，更有感染力地帶給除了藝術家與受訪者之外的人。於是出現了「身體圖工作坊」。由於侯俊明在曼陀羅工作坊中累積了許多經驗，雖然沒有在大學辦過身體圖工作坊，但我們都覺得這是一個可以嘗試的方向。工作坊將學員的對象從筆者任教、同時也是東海大學藝術中心的管理單位美術系，擴展到社工與心理等相關系所，並預計將工作坊成員的作品也在展覽中展出呈現。

　　策展工作此時進行到實體空間考量階段，筆者對於場域的思考逐漸從「大學」進一步聚焦到「東海大學藝術中心」（以下簡稱藝術中心），並思考這個展覽在這個展示空間中呈現的可能性。藝術中心有幾個展覽空間少見的空間特性：第一，這

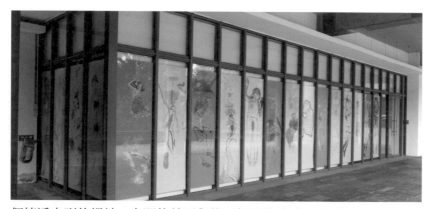

個接近方形的場地，空間的前面與後面都是落地玻璃窗；第二，
這個長型的展覽空間，在正中間有三個圓柱，而其中兩個圓柱
以及其之間的空間被木作展牆給整個包了起來，作為儲藏室使
用，形成了一堵在展覽空間中央長條而厚重的牆面。因此，在
有著這兩個特性的展覽空間中規劃展覽時，便有幾個很重要的
考量與挑戰。第一，如何利用展場後方那一大片落地玻璃。這
一大面落地玻璃雖是位於展場後端，卻其實是藝術中心這個展
覽場地在校園中，絕大多數觀眾要來到藝術中心的路線上會先
看到的「門面」。第二，展場本身真正的前門入口。展場入口
位於建築中央穿堂，要如何利用入口這片落地玻璃的穿透性，
讓觀眾在還未進入展場之前便能有所想像、期待。第三，展場
中間的那一堵牆，如何讓它不是阻礙，而成為動線重要的一部
分。

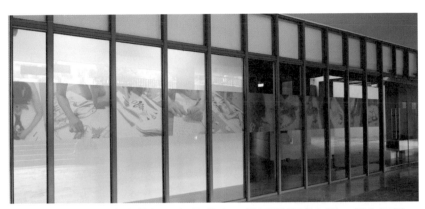

　　在經常有著好天氣的臺中，從展場後端走過，望向展場，
通常因為展覽所用的人工燈光不太容易比外面太陽還要明亮，
因而展場通常看起來很像是一個有著些微光點的玻璃黑盒子，
很難吸引人，更不用說要有宣傳效果。工作坊的成員作品，在
此時此地，便可以成為了我們最好的展品及宣傳。因此，一方
面是與作品黑白底紙有明確的區別，另一方面是凸顯工作坊的
獨特性，並有亮眼的效果，我們特地挑選了黃、橘、藍、綠色
高彩度的紙張，並提供各式粉蠟筆讓學員們發揮。在特地裁切
與落地玻璃窗相近尺寸畫紙的規劃下，展場後端的落地玻璃窗
在這個展示設計裡，不僅是一扇扇窗，更化身為畫作的框，成
為了在校園路上遠遠經過，眼角餘光掃到藝術中心便不可能錯
過的搶眼景象，展覽的觀看經驗在進入展場之前已然開始。

左：展場後端落地玻璃窗工作坊成果作品。　右：展場前端落地玻璃窗受訪者創作照。

　　絕大多數的觀眾是從後端看過了繽紛的工作坊身體圖後才來到展場正門，展場前端，便必須有另一種規劃。筆者一直思考著，是否有更貼近受訪者角度的方式，讓觀眾進入他們的創作狀態中。

　　由於侯俊明與受訪者在訪談創作過程中，以攝影的方式進行紀錄，而這些紀錄照片在過往展覽中，藝術家多以選擇一張受訪者裸身趴在地上創作身體圖的工作照，搭配文字展示。然而這個形式無論在尺寸或是展示方法與媒材等方面，總有一種紀錄與說明的性質。因此我們決定將受訪者在創作時近距離、聚焦在拿著創作材料的手畫著身體圖時的照片，在展場前方的落地玻璃以輸出的方式展出。這些局部的照片，或許是聚焦在受訪者的手指、手臂甚至肩膀，或許是捕捉到身體圖的細節，一張張充滿創作材料特質與身體感的照片，以半透明的方形輸出，在展場的前端像是一條彩帶，形成在視線高度帶有穿透感的屏風，和展場後端的身體圖相互應，一前一後，預告著展場內的作品，與身體以及圖畫之間的緊密關係。

二、進入推拿之室

　　《身體圖》因為其幾個不同的元素而讓展示有許多可能。就如美國策展人、作家與學者瑪莉・珍・潔可（Mary Jane Jacob）曾說過在為觀者創造空間（making space for viewers）時不僅是要考慮到身體，還需思考到心理上的空間，保留足夠的空間與距離讓每個觀者都能夠去找尋自己與作品之間的關係（Marincol ed. 2006: 136）。在「推拿」的展示設計裡，「私密性」以及「閱讀」是我們的核心。「展覽」不僅是讓作品被展示，還需考量「觀眾」在空間中觀看、閱讀甚至互動的身體與心理感受。因而在策展工作中，當策展團隊要規劃展覽的展示與空間設計，**「觀眾」身體的移動、眼睛注視的方向以及與其他觀眾還有其他作品之間的距離、關係，都是必要的考量**。「推拿」展中的作品展示及空間設計，除了動線與身體感，進一步，**筆者還希望將這系列作品可能引發的個人情感與心理反應都考慮進去，盡可能地提供每一位觀眾一個獨立與作品相處的空間，讓每組作品在空間中可以傳達出觀眾在一個獨立與私密的狀態裡觀看及閱讀的可能。**

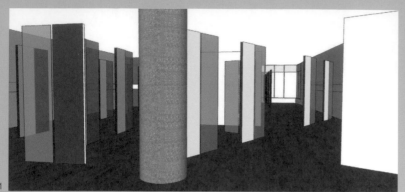

　　以這樣的想法做為前提，藝術中心在展場正中央有一堵展牆的特點可說是一種優勢，因為這堵牆，讓空間有了左右與前後的明確區隔，也讓作品獨立、私密有所區隔的空間需求在設計上先有了一個明確範圍，不需一次處理一大片空間。「推拿」同時處理展場空間設計與作品展示設計，筆者與策展助理兩人在將近三個月的時間裡，前前後後發展出了二十幾種作品展示與展場設計方案，為了讓作品展示與空間設計能相互呼應與支持。討論過程先以手繪，再以電腦繪製平面圖以及展示模擬說明，與藝術家討論。在討論過程中，甚至有六個方案繪製了 3D 建模的圖面以便藝術家理解。

　　整個展場與作品展示設計的討論過程約莫可以分為三個階段。第一階段，在展覽名稱與主軸尚未完全確定的非常前期。此時期，策展團隊以侯俊明過往展示的方法為基礎來進行發展。除了將每一組作品黑底與白底的繪畫背對背懸掛，我們設計了幾種方式處理文字。一種是將侯俊明所書寫的文字以相同的尺寸以及吊掛形式，輸出在半透明布幕上，與圖畫並排，另

1：7 月 10 日，展場設計 3D 建模示意圖。　2：7 月 23 日，展場設計 3D 建模示意圖。
3：9 月 2 日，展場設計 3D 建模示意圖。　4：10 月 24 日，展場設計 3D 建模示意圖。

展場設計手稿。

一種是與圖畫前後交錯的方式去展示，另外將受訪者書寫在身體圖上的文字另外輸出於作品附近的牆面上。

在這一階段的設計討論裡，由於展覽名稱尚未確定，在展覽設計上的討論，對筆者而言比較像是希望透過展示設計與空間規劃的討論過程，為展覽主題尋找靈感。由於筆者創作者的背景，對空間的敏感度高，對於筆者而言，策劃一個實體空間的「展覽」，許多時候，是透過「空間」給予筆者的靈感與刺激，而進一步發展出明確展覽名稱與概念。像是 2006 年於臺灣建築設計與藝術展演中心（今臺中創意文化園區）其中一間還留有大酒桶與倉庫格局的展間，筆者與其他六位創作者的聯展，當時作為參展藝術家，同時擔任要負責名稱與論述的展覽規劃者（當時仍未定義自己為策展人），那個「場域」（site）引發了我們在那個空間做展覽的念頭，亦成為了筆者發展出「因地制疑｜Qeustion in Site」這個展覽主題，以及自己如同展覽「註腳」去回應整個展覽的作品〈場地｜Site〉。或是如 2011 年在臺中 20 號倉庫主展場所策劃的「翻轉吧！倉庫｜In/side/out」，亦是一個將 20 號倉庫這個一直以來作為乘載展覽的藝術場域轉變成展覽主題的策展計畫。而 2012 年在東海大學藝

術中心的「院｜Yard」更是直接將展場位於滿是綠地的東海大學，以及空間中央有著一堵牆這個空間特性等條件轉變成為展覽概念與想像。

　　在第一階段帶有實驗意涵的設計與討論之後，侯俊明除了提出對於半透明材質疑慮，認為會不好閱讀，同時，他自己也提出了一兩個如同房間甚至像迷宮的空間設計，更支持我們在作品展示設計上再有更多突破與嘗試。因此，我們很快地進入到第二階段，並在此階段將兩幅圖畫的展示以及和觀眾的關係重新定義了出來。在這段時間裡，雖然試做了兩組將藝術家所提議的狹長房間的想法試著轉換成可行的展場設計，但一方面由於展覽預算並不容許我們搭建太多展牆隔間，另一方面筆者其實希望打破黑白底畫作一前一後的展示型態，讓藝術家與受訪者的繪畫與文字都可以同時被看見。便在此時，我們發展出了帶有角度的展示設計。延續著前一階段文字與圖畫並列的形式，我們規劃了「く」字型的展示方法。觀眾站在「く」字型的內部，面對整組作品展示的左方最外層是侯俊明所書寫的文字，接著是侯俊明所畫黑底的圖，右手邊最外層是受訪者寫於圖上的字的印刷輸出，向內接著是受訪者所畫白底的圖，而

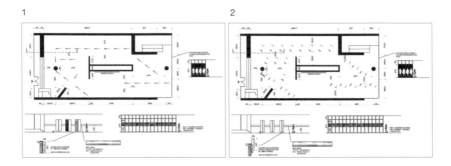

「く」字型的最內端以及作品背面則是鏡面紙的材質。

　　當時發展出了這個全新的「結構」與「材料」，對於策展團隊（包含策展人、策展助理以及視覺設計）而言，是很興奮的突破。首先，作品的整體展示終於不再有以藝術家黑底圖畫為正面、受訪者白底圖畫全為反面的主從狀態；接著，觀者可以同時看到受訪者的圖與藝術家的回應創作，一黑一白，相呼應、對照所能拉開的力道十分強烈；另外，受訪者所書寫在身體圖上的文字並不易閱讀，而這一個設計將他們的文字不僅全部另外展示，同時亦與圖畫以及侯俊明所寫的故事並列，可以被同時閱讀、參照；最後，在一個大「く」字型內部底端的鏡面紙，不僅有著將兩張圖畫稍作間隔的作用，更是將看著這組作品的觀眾的身影，給一起收了進來。依著這個結構與材料，我們進一步規劃出了幾種以「く」字型為模組去組合配置的不同設計，空間瞬時間活潑了起來。而這一個階段的這些設計，

3

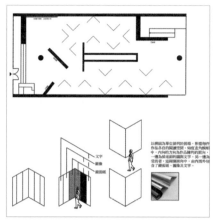

侯俊明針對「結構」與「材料」有著相當不同的意見。這個「結構」所突破的展示是他覺得可以嘗試的，然而，對於「材料－鏡面紙」可能產生的效果，他相當的不確定，希望可以更換成溫暖柔和的材質。在這個討論之後，我們便來到了第三階段。

　　也是在第二階段的展場設計討論過程中，「推拿」這個展覽名稱確定了下來。隨著空間設計的發展，名稱主軸確立並與之交織成形，展覽的調性也越來越明確。「く」字型的展示，建立了觀眾在「く」形空間內部觀看、閱讀作品時相對獨立的狀態，也進一步讓筆者思考，鏡面紙原是要讓觀眾在看作品時的互動變得明確，但或許反倒會成為一種觀眾面對自己的觀看無可躲藏的狀態，而這樣的狀態，對於要討論「私密」與「內

1：7月7日，展場設計電腦繪製平面圖，圖畫背對背展示。
2：7月23日，展場設計電腦繪製平面圖，圖畫前後交錯展示。
3：9月2日，展場設計電腦繪製平面圖，鏡面紙材質。

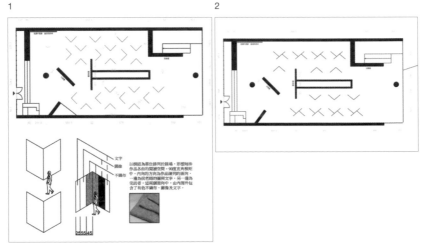

在」的這個展覽，或許太過直接而強烈。一個「く」字型的空間，其實已經確立了觀者在內部、不易被他人干擾、不易看到別處而分心，甚至不易被他人發現的狀態。此時，原本屬於侯俊明與受訪者的對話，正式地加入了第三個人 —— 觀眾，而也就是在這樣的思考推演底下，筆者有了這個展示結構其實是一個「推拿之室」的想像。

「推拿之室」的概念出現後，原本企圖透過鏡面紙與觀者形成的直接關係，便不再合適。也是這個概念出現時，具有包覆感與安全感的「不織布」立刻成為筆者優先考量的材質。透過不織布的質地讓「推拿之室」成為一個放鬆的地方，藝術家、

1：9月26日，展場設計電腦繪製平面圖，不織布材質。
2：10月2日，展場設計電腦繪製平面圖，く字型與ㄣ字型交錯。

3　　　　　　　　　　　　　4

受訪者加上觀者三人，得以在一個有溫度的空間中發展對話與
關係。不織布受到侯俊明的支持，然而我們必須同時評估製作
費用，在估價之後，發現以不織布製作如此大尺幅的輸出，遠
遠超出我們的負擔。在思考其他纖維材料的同時，藝術家提議
是否要試試相對便宜的胚布。思考到胚布的質樸或許可以帶出
另一種感受，雖不若不織布所擁有的重量、厚度和綿密質地，
但亦能帶出純粹的狀態，策展團隊便開始進行估價以及根據材
料在展示方法上的調整。

　　《身體圖》幾次的展示懸掛，使用過壓克力板與夾子和釣
魚線等材料。然而基於筆者對於長條狀的壓克力板的理解，加
上在「光合作用」中的觀察，壓克力板因長時間懸掛容易彎曲
的狀態實在很不理想，另外以長尾夾來固定作品會留下明顯的
痕跡，以及釣魚線在裝置時經常是考驗著佈展人員打結固定的

3：10 月 13 日，展場設計電腦繪製平面圖，ㄴ字型結構。
4：10 月 24 日，展場設計電腦繪製平面圖，確定版。

技術。以上種種考量，讓筆者決心要嘗試新的材料。由於大塊的胚布（分別為 245×130 公分和 245×100 公分）有著一定的重量，因此我們找到了寬度 1.3×1.3 公分的ㄇ槽鋁條，然後將布的上方製作了一個可以將鋼條套進去的地方，鋁是很輕的金屬但硬度比壓克力高很多，ㄇ字型的立體結構的不僅不會彎曲，也能將沈重的布給撐起來。另外，我們在鋼條的兩端穿洞，以細鋼索取代釣魚線，在懸掛固定上用鋁束鋼索夾以老虎鉗一壓就可，省去了以釣魚線打結固定困難，調整水平也很複雜的手續。最後，我們以直徑一公分的強力磁鐵取代長尾夾，在作品的上下都固定在布上面，讓作品與布更貼合，紙張不會晃動，更不容易有損壞的危險。

三、配置推拿之室

原先「ㄑ」字型的結構設計，作品的「背面」，也就是「ㄑ」字的「外面」，在材質從鏡面紙轉為布材質後得重新思考如何

1~2：作品懸掛工作照。　3：以磁鐵固定作品與胚布。

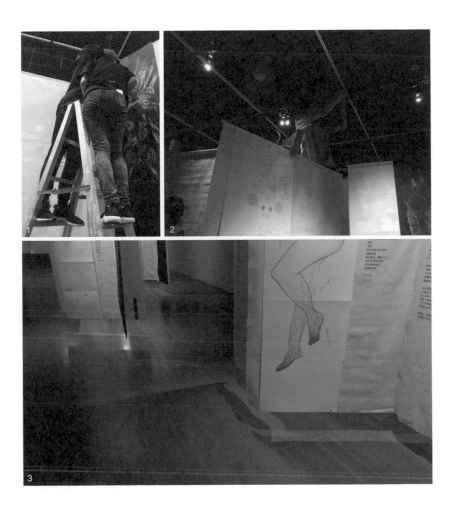

推拿 ── 侯俊明《身體圖》訪談計畫：
一個策展實踐的回顧

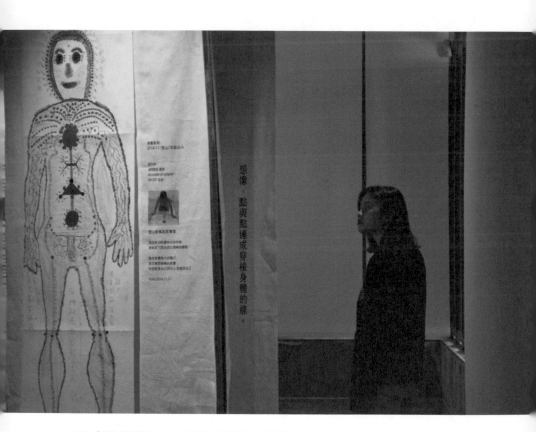

正面「受訪者身體圖、文字」與背面「註腳文字」的關係。

處理。也因為要處理這個「背面」以及空間中每一組作品（每一個「推拿之室」）的關係，我們的展示設計由「ㄑ」轉變成為接近「ㄣ」字型的結構，每組作品稍有錯位地兩兩背對，也成為了最終的定案。但是，仍有「背面」必須處理，那麼要做什麼呢？

　　第一個明確的想法是由作品的文字裡選一些關鍵字詞來呈現，或是由合作的藝評者文字中挑選。因時間因素，藝術家此時有一個開放的態度，接受由策展人來書寫一句話，像是「註腳」一樣，藉以呼應與傳達每一件作品對於策展人以及這個展覽主題的回應。如侯俊明當時明確地對筆者說：「不用在意註腳是否偏移、主觀，怕沒講周全。只要能交叉出更有意思的感受都好。」這樣的互動對筆者而言非常有趣，作為一個個展策展人，經常要小心拿捏如何不讓策展手法影響到藝術家個人的創作脈絡與作品呈現，或是在展覽中留下過於明顯的痕跡。然而展覽持續發展，藝術家反而不介意有更多不同表現的介入與參與，此時，策展人在一個個展中，不僅於展覽名稱、文字簡介、展場設計有所貢獻，甚至，直接加入了作品的詮釋與表現。對策展團隊而言，這是一個很讓人期待的進展。

「推拿之室」接近「ㄣ」字型的展示結構不僅有正面與背面的關係，也因為一組結構同時展示兩組作品，因此我們不僅要思考整個展場在視覺上的動線，也要規劃作品的配對，如何在正面與背面的觀看甚至是一組接著一組觀看時在閱讀上帶來的的思緒與對照。而除了「文字」，我們在反覆觀看與研究這系列作品的「繪畫」時，觀察到了一些獨特的表現，尤其畫面中出現的一些「符號」以及「物件」。因此，我們向藝術家提議，是否能將這些特別的「圖樣」擷取出來，就像是以圖畫來表現的「關鍵字或註腳」，在作品的背面，形成另一組關係，帶出觀眾對於作品以及這個展覽的理解和想像。展覽發展的過程，筆者感覺到，藝術家應該是不斷地試著放下一些過往的習慣與

風格，讓策展團隊盡可能地去嘗試。

　　若以兩組作品為一對，整個展覽有 18 組作品共 9 對「ㄣ」字結構。順著動線安排來看，在展場的右半段，共有四個結構。這四對共八組的作品，在視覺上的衝擊都較高，內容上也有統整性，皆是以具有較高開放度的受訪者為主去規劃。第一對作品是〈麗華／聖劍女孩〉，〈美琴／鬼屋〉，在我們對內容的詮釋層次屬於「有所保留」；接著是〈玉蘭／化蛹過多〉，〈珀霓／毒之屑裂〉，則是屬於「信任度高」的對象；〈荒山／大肚山人〉，〈宜庭／仙人掌〉，也是「有所保留」；〈俊宏／

圖：「註腳文字」與「符號圖樣」的關係。

神依駕〉，〈宗瑞／神棍〉亦是屬於「信任度高」。接在這四組後，是〈文興／走路王〉，〈羽葳／王子〉，是在動線上放在展場最後端的作品，亦是探索藝術家與受訪者關係的轉折點，這兩組作品分別是「有所保留」以及「壓抑防禦」。而在這個轉折之後的最後四對作品，都不再是一組組統整的狀態，而是在內容上有所對比。空間上來到展場的左側，要從展場後端往前端走回，緊接著是〈宇杰／大海龜〉，〈桂絨／蝴蝶〉，分別是「壓抑防禦」與「信任度高」；〈淑琪／通天火〉，〈鳳嶔／奇靈〉，則是「有所保留」與「壓抑防禦」；〈姍姍／多囊〉，〈栩晨／腹中樹〉，是屬於「信任度高」及「有所保留」；最後是〈湯尼／手愛〉，〈玉伶／春夢〉，是「信任度高」和「壓抑防禦」。

　　這個展場動線，除了視覺上的考量，同時間亦試圖傳達策展團隊在閱讀、詮釋這 18 組作品中藝術家與受訪者之間的關係的層次差異。「推拿」透過一組一組作品的觀看與閱讀，引導觀眾從受衝擊與感染的狀態，逐漸進入可以隨著不同對象與深入程度的文字，思考這些故事發生的過程，甚至與觀者自己的關係。

在展示結構的正面，觀眾右手邊從外向內是黑底侯俊明的回應創作以及他所書寫的文字，左手邊則是白底作品與受訪者寫於自己身體圖上的文字。在黑底的圖畫背面，是由策展團隊的視覺設計從兩幅圖畫上所選出的「符號圖樣」，然後另一側短邊則是策展人所書寫的「註腳文字」。這些「符號圖樣」來自於策展團隊對於身體圖的繪畫裡充滿特色與手感的描繪給深深吸引而產生的想法，然而，這些「符號圖樣」的選擇與呈現的討論過程，亦成為了另一個凸顯藝術家與策展人在思考展覽時相當重要的案例。當策展團隊提出兩三組作品來做設計示意圖，與侯俊明討論後，藝術家其實對於從完整圖畫中所裁切選出的「符號圖樣」帶來的「細碎」感有所顧慮。他擔心展場中的「訊息量」已經很龐大，這些「符號圖樣」可能讓觀眾思緒有更大的負擔。他當時說：「我的創作理念是呈現越簡單越有力，不喜歡曖昧不明的訊息。身體圖創作的繁複龐雜一直讓我很不安，希望它的呈現越單純越好。」[29]

29. 侯俊明於與策展團隊的臉書訊息群組中的發言

　　因此，侯俊明提出了針對背面的不同設計提供我們參考，他將長型的兩幅身體圖各裁切其中一段，成為兩個方形上下拼接的圖面，然後這些符號圖樣保留在兩個方形圖面以外的地方。然而，侯俊明的設計，在筆者眼中的作用像是要「清楚說明」背面符號的來源，雖然可以讓觀眾立即理解正面與背面圖樣的關係，卻同時也是讓這些畫面沒有經過任何層次的轉化便「重複」地立即出現。對於策展團隊而言，從圖畫中揀選出的「符號圖樣」的細碎感確實存在，但這個片斷的狀態反而不是對觀眾的負擔，而是提供一個想像與詮釋的空間，尤其是與正面滿載的圖畫與文字對比，背面的「符號圖樣」搭配上策展人的「註腳文字」，著實可以提供觀眾在這個訊息量很大的展場中一個喘息、留空的機會。

　　在決定要將受訪者文字與侯俊明文字搭配雙方圖畫共同展出時，藝術家曾提出顧慮，擔心這樣的展示是否會讓觀眾產生困擾或誤解。如，觀眾可能會以為兩幅身體圖都是藝術家所創作。策展團隊在設計這個複雜的創作展陳時，其實是帶有處理「文件檔案」的心情去規劃。因此，雖然對於侯俊明而言，「女島」與「男槳」只是為他自己方便分類建檔而列出，然而對策展人而言，這兩個分類的詞彙充滿了想像，一方面，這兩組詞彙可以反應出藝術家的在分類上的投射；另一方面，詞彙與其後標示年、月、日的數字，將這系列創作的檔案性格更明確地表現出來。同時，為了去凸顯藝術家與受訪者兩人之間的對話

圖：「符號圖樣」的選取與表現。

推拿 —— 侯俊明《身體圖》訪談計畫：
一個策展實踐的回顧

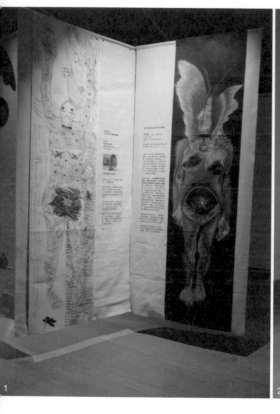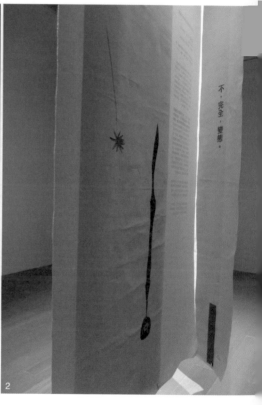

左1：〈桂絨／蝴蝶〉展示正面，兩件圖畫與文字關係。
左2：〈桂絨／蝴蝶〉展示背面，「符號圖樣」與「註腳文字」關係。
右：侯俊明展示背面設計圖例。

20150320　珀霓 / 毒之屑裂

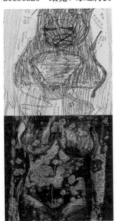

20150206　麗華 / 聖劍女孩

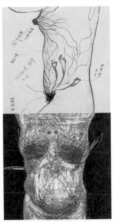

1：〈美琴／鬼屋〉展示正面左側受訪者塗鴉與書寫，作品局部。

2：〈美琴／鬼屋〉展示正面右側侯俊明回應創作，作品局部。

性，以「荒山／大肚山人」為例，我們便在受訪者的文字上方加上了「荒山塗鴉及其書寫」，而另一面藝術家的文字上方則是加入「侯俊明寫荒山故事與身體圖」，讓兩組身體圖與文字，有了清楚的對照。

　　或許是在「推拿之室」裡頭仍有著「ㄑ」字型的效果，也或許是檔案展示的感覺，展覽開始後，有部分觀眾除了「房間」的感覺，同時也感覺像是觀看一本很大的書籍。就如史托在〈展與說〉（Show and Tell）一文中細膩地論述了展示與說故事之間的關係，他認為空間是想法被視覺化地敘說出來的媒介，畫廊空間就像是段落，牆或地板是句子，作品聚落像是子句，單件作品則是分別像是名詞、動詞、形容詞、副詞等，觀眾可以像是閱讀敘事般在其中選擇、理解展覽製作者提供給他們的許多層次的元素及內容（Marincol ed. 2006: 23）。這個展覽對於「閱讀」的著重同時在展示結構裡被傳達了出來，是策展團隊在這個展示設計裡的一個突破。而我們試圖與觀眾發展的更多對話，必須離開「推拿之室」，走入整個展場空間，從其他的展品上頭去體會。

四、與不同的身體推拿

因為希望將《身體圖》訪談計畫在侯俊明個人創作生涯中的獨特性凸顯出來，因此討論這個策展計畫時，我們除了作品的展示之外，同時也討論加入影片與藝術家的出版品作為展品的可能性。侯俊明一直都是一位擅長談論自己的藝術家，[30] 雖是不定期但可說是相當認真地以出版品或是影像的形式將自己記錄下來。

作為一位臺灣中生代重要的當代藝術家，除了侯俊明自行製作的記錄片之外，也有幾部由他人拍攝製作的紀錄片，其中最重要的或許可說是黃明川導演的《解放前衛 —— 黃明川九零年代的影像收藏》系列紀錄片，收錄了 14 位藝術家，其中一位就是侯俊明。2001 年出版的這部紀錄片，從侯俊明 1994 年與第一任妻子徐進玲那場如同表演藝術般的婚禮的記錄片段開始。影片穿插舊與新的片段，大量透過與前妻徐進玲的訪談，將侯俊明作為一位藝術家在內（生活以及與親近的人的關係）與外（藝術表現上的張力與成功）之間的矛盾與衝突揭開來談。同時亦交錯與侯俊明本人的訪談及紀錄影像，包含從 2000 年

之前在臺灣不同地區的展覽與裝置、香港的表演以及哥本哈根對同志議題探討的裝置或是在工作室中的片段。最後加上 2000 年在臺北漢雅軒展出的「以腹行走 —— 侯俊明的死亡儀式」展覽，藝術家細細地將「以腹行走」展覽裡的每一篇書寫、每一張照片、每一幅畫對他而言所代表的歷程與意義說給觀眾聽，告訴觀眾他在 2000 年經過失婚並進行曼陀羅的歷程。這部紀錄片帶我們快速走過侯俊明的創作生涯，透過此部影片我們也更清楚地了解，侯俊明的作品持續透過儀式性的行為與表現處理個人的焦慮，以及他對於性別議題的關心。

此外，在侯俊明進行曼陀羅創作的 2000 年，臺南藝術大學的研究生郭學廷拍攝了《未知的靈魂》，紀錄了三位與不同精神疾病相處的人如何面對與處理自己的故事，侯俊明是其中一位。在這部紀錄片中，侯俊明創作曼陀羅以及靜心的狀態，都在影片中完整呈現，拍攝者也隨著藝術家回到家鄉嘉義，追溯了一段他與家人相處以及情感與關係的回憶。

30 龔卓軍，〈肉身共享：侯俊明的色情耗費與賤斥註記〉http://www.itpark.com.tw/people/essays_data/162/601（2018/06/22）

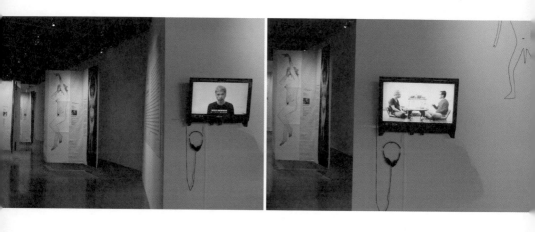

　　與心靈工坊文化事業股份有限公司共同製作，2007年侯俊明以一部短片完整介紹了他的曼陀羅創作。《鏡之戒 —— 侯俊明的曼陀羅創作紀錄》細膩清楚明白地講述曼陀羅的定義以及它對於侯俊明的意義，全片幾乎只有一個鏡頭，由上方拍攝，記錄著侯俊明的手畫著一個又一個曼陀羅的過程，搭配他的口白敘述。

　　以上三部影片，在展場入口左方以投影放映，規劃在動線的最後。與之對應，作為動線的起始，在展場入口右手邊的一小堵斜面的牆上，則是2017年由侯俊明自己擔任導演，請陳宜亨掌鏡拍攝的《男洞》紀錄短片，像是個序曲與說明，為《身體圖》的創作以及「推拿」展覽具有清晰的引導作用。

　　在展場的後半部空間，也是動線的中間，一共有三種不同

的元素在此交錯展出。為了這個策展計畫，侯俊明提供了策展
團隊相當多出版品以及紀錄片作為研究材料。經過討論與了解
之後，策展人選了六本書，放置在展場後端。書本的選擇從展
現侯俊明作為一個細膩、感性而不斷向自己內心挖掘在性慾、
身體等議題的創作者《穀雨‧不倫 —— 六腳侯式世紀末性愛
卷》、《六腳家族心靈圖誌 —— 陳水錦、侯淑貞、侯俊明向內
聯結的藝術行動》與《跟慾望搏鬥是一種病 —— 侯俊明的塗鴉
片》；到他維持了一年又十天的曼陀羅創作計畫《鏡之戒 ——
一個藝術家 376 天的曼陀羅日記》；以及〈亞洲人的父親〉兩
本出版品《侯俊明訪談創作 —— 亞洲人的父親：橫濱、台北、

圖：於展場入口播放的紀錄片〈男洞〉片段。

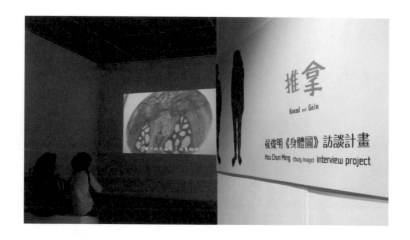

台中、曼谷、嘉義》和《侯俊明訪談計畫 —— 亞洲人的父親：
香港同志篇》。

　　這些書籍作為展品的一部分，希望提供另一個角度，了
解《身體圖》這系列創作的發展，以及這樣的「訪談創作」形
式，如何從侯俊明本身專注在自己身上的創作轉變到與他者互
動，甚至一步步走向在個人的作品中去納入另一個人的創作，
形成一「組」作品的過程。而環繞在這個閱讀區旁邊，是工作
坊成員的身體圖創作，以及觀眾回饋牆。利用工作坊剩下的色
紙，策展團隊剪出一個個不同人形的紙張，設置了一個觀眾回
饋區。利用人形色紙與蠟筆，觀眾或是寫字或是畫圖，將他們
的回饋貼在牆上。因為底色與媒材相同、又都是人的形體，觀

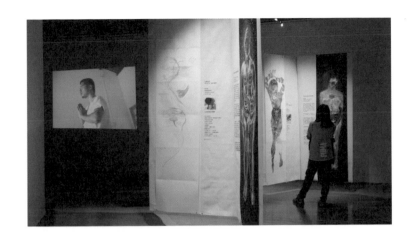

眾回饋紙條與工作坊的身體圖成果，在展場後端形成一個強烈
的對話氛圍。而這個彩度極高的區域，透過工作坊以及展場觀
眾的參與，與展場中間侯俊明與受訪者的《身體圖》創作產生
了另一組非常豐富的在場與不在場的相互照映。尤其，不同時
間來訪的觀眾，有許多回饋是因為看了之前觀眾的留言，進而
回應的表現，進一步讓整個展場充滿了聽不見的對話，安靜而
充滿力量。

　　「推拿之室：策展與展示的關係」這一章試圖呈現在一
個展覽中，展場的空間設計、展出物件的選擇與安排其實都是

左：於展場入口左側播放的〈鏡之戒 —— 侯俊明的曼陀羅創作紀錄〉片段。
右：紀錄片〈未知的靈魂〉片段與展場一景。

傳達策展概念的途徑，必須被一起考量，且有加乘的作用。尤
其在一個單一系列作品的個展裡，如何透過「展覽」與「展
示」規劃，讓藝術家的創作脈絡、作品發展還有背後的意涵
清楚傳達，是個展策展人的一大挑戰與任務。張婉真以言說
（discourse）的五種原型來論述展覽作為一種詮釋、展示、溝
通的方法，這五種言說的原型除了「敘事」（narration）之外
還包含了「描述」（description）、「辯論」（argumentation）、
「說明」（explication）與「對話」（dialogue）等（2014：
48）。而筆者認為，在作品展示的空間設計裡多層次、媒材的
展品與展區規劃，除了「辯論」與這系列訪談計畫的創作脈絡
以及這個展覽的精神相悖之外，「推拿」試圖將其餘四種話語
方式，都含括進來，讓策展團隊在與藝術家共同討論與協調的
過程中，達到讓《身體圖》的創作不停留在性向、情慾與身體
的討論，而是推進到邀請或許不熟悉侯俊明的觀眾參與對話、
思辨、理解，以及同時，邀請熟悉侯俊明的觀眾透過這個展覽
或許能發現另一個認識他的創作發展角度。

1：閱讀區與工作坊作品關係。　2：閱讀區書籍。　3：閱讀區往展場望去一景

1

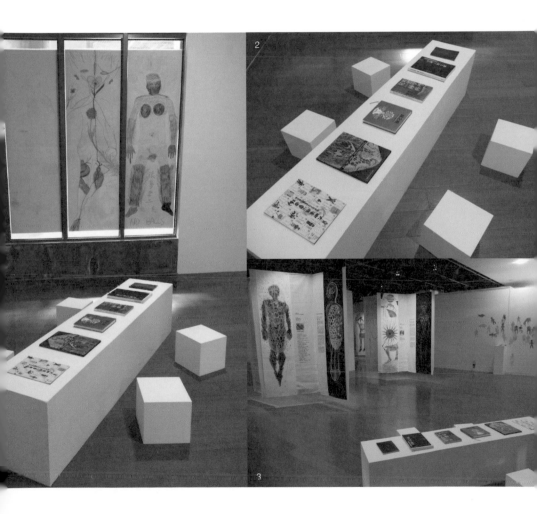

推拿 ── 侯俊明《身體圖》訪談計畫：
一個策展實踐的回顧

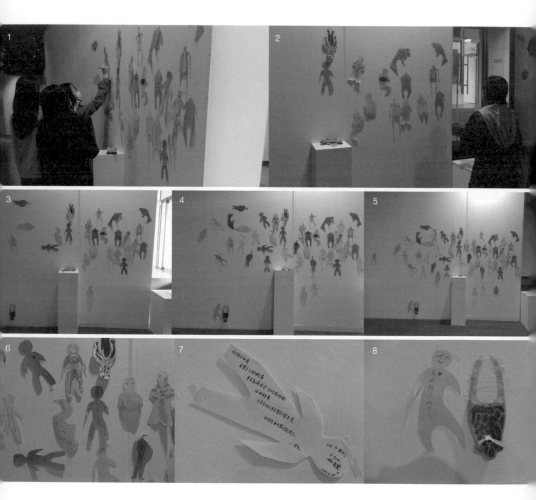

1~2：觀眾與回饋牆互動。　3~4：回饋牆過程。　5：回饋牆最終樣貌。　6~8：回饋牆細部。

第三章
多重角色：推廣、論述與團隊合作

　　在前一章所書寫關於主題與方向訂定、作品挑選到展場空間設計以及展品配置，這些工作都包含在絕大多數人認知的策展工作裡。臺灣中生代重要的獨立策展人鄭慧華在 2007 年，於自己部落格裡提到獨立策展人的工作狀態就像是隻八爪章魚，什麼都要自己來。[31] 然而到了 2016 年，當筆者與鄭慧華針對「造音翻土 —— 戰後台灣聲響文化的探索」（以下簡稱「造音翻土」）一展進行訪談時，她的策展工作方法已經大不相同。

31　鄭慧華，〈再堅持一下〉，愛咪藝語隨便記，http://goya.bluecircus.net/archives/471 （2018/00/23）

在鄭慧華踏入策展領域初期，她的先生羅悅全（Jeff）都是以救火隊的方式臨時加入協助策展工作，但在規劃「造音翻土」時，羅悅全已是全職與鄭慧華一起經營立方計畫空間，並共同進行策展與研究工作。「造音翻土」的策展團隊，不僅包含了鄭慧華以及對於 90 年代聲響噪音有所研究的羅悅全，還加入了對於台灣 90 年代之前音樂與產業發展熟悉的何東洪作為共同策展人。除了三位主要策展人，還有四位協同策展人范揚坤、游崴、黃國超、鍾仁嫻以及展覽顧問黃孫權。在這樣的策展團隊結構裡，三位主要策展人不僅因為研究範圍不同，也因為個性和擅長處理的事務不同，而產生了一個自然的分工狀態；協同策展人則像是三位策展人的下游廠商，分別針對不同時代的聲響與音樂進行研究，並與參展藝術家們合作；再加入策展顧問，不僅整個研究型策展在架構與分工上更清楚，也讓策展人在實務工作上有了清楚的定位。[32]

策展團隊取代過往由一位策展人一手包辦所有業務的概念，在這十年發展得越來越成熟。今日有許多策展計畫除了主要的策展人之外，會有一個策展團隊，除了因研究方面需求而加入的共同或協同策展人，都還至少會有一位專案行政人員，

再視計畫需求加入展場設計、視覺設計以及宣傳推廣等不同專業的夥伴。然而，並不是每個策展計畫都能有如此完整的規模，依據預算與執行時間，不同的策展計畫有其團隊結構，其中策展人不變的任務大多是在概念的發展以及與藝術家溝通。

　　在小型的策展計畫中，較少另外為宣傳推廣找來一個成員，尤其是在帶有研究或學術性質的策展計畫中，推廣與宣傳通常較容易被忽略，然而宣傳與推廣其實是非常重要的環節，林平在〈策展人的誕生：台灣策展教育的建構與發展趨向〉中提到，策展人作為「文化翻譯官」，在「藝術策劃」的工作中有著將藝術推向社會的教育目標，是其時代身份與社會貢獻。（呂佩怡編，2016：79）「推拿」有一個小小的策展團隊，除了策展人還包含策展助理楊迺熏，視覺設計蔣婷雯，以及藝術評論者王品驊，為這個計畫提供不同觀點的論述，並於最後展場的展示設計，加入了一位燈光設計劉欣宜。

32　蔡明君，2016，〈ART & Curators：之「（不）獨立策展人」（下）〉，台新銀行文化藝術基金會 ARTALKS：Forum，http://talks.taishinart.org.tw/forum/201603l405（2018/06/23）

在本章裡，筆者將針對策展人與策展團隊如何將宣傳推廣相關的活動與設計納入策展概念與實務工作中，包含工作坊的執行、臉書活動頁的宣傳規劃、宣傳文字與影片構思，以及策展論述的書寫和圖文書的製作等，看似繁瑣、卻都在策展計畫中佔有相當重要角色的部分。

一、輕推緩拿 —— 身體圖工作坊

舉辦《身體圖》工作坊的想法在計畫籌備相當前期，就確定了下來。這個工作坊可以從幾個面向來理解，首先，《身體圖》訪談計畫從創作方法到作品的展示皆不是一般常見的形式，透過工作坊的舉行，可以讓參與者有比較完整的體驗與理解。第二，「推拿」希望可以透過《身體圖》訪談創作讓觀眾近一步認識藝術的療癒與對話能量，因此藉由工作坊的舉辦，這個概念可以有具體實踐的體驗。三，由於參與《身體圖》的受訪者有大量的年輕人，侯俊明因此想要對年輕人有進一步的了解與對話。透過在大學內舉辦工作坊，可以認識更多對於《身體圖》以及這個議題有興趣的年輕人，雖不會有一對一的訪談，

但經過一整天的互動與觀察，於展覽之前所舉辦的工作坊，仍將有助於藝術家以及策展團隊了解展覽可能吸引的對象以及可能獲得的迴響。四，將工作坊參與者的創作成果展示出來，可以增加展場觀眾對於繪畫與書寫多樣化不同表現的理解。五，展覽前行的活動，不啻是為展覽宣傳最好的方法。

　　工作坊的名稱由策展人定名為「輕推緩拿」，在幾次討論將工作坊的形式以及相關細節加入宣傳文字後，便以臉書活動頁的方式在校內外進行宣傳。由於原本擔心無法達到我們理想的三十人，於是開放校外人士亦可參與，但不料報名很快就額滿，還有參與者希望能夠加入候補。[33]

　　一整天的工作坊，從侯俊明介紹個人的創作經歷開始。移到創作教室後，全體成員圍成一個人圓分別自我介紹，接著分小組進行自由塗鴉以及書寫的練習與分享。在這些活動之後，參與學員的狀態慢慢有了改變，無論是原本相識與否，對於身

33　「輕推緩拿 ── 侯俊明身體圖工作坊」臉書活動頁面，https://
　　www.facebook.com/events/140501376571626/?active_tab=about
　　（2018/06/23）

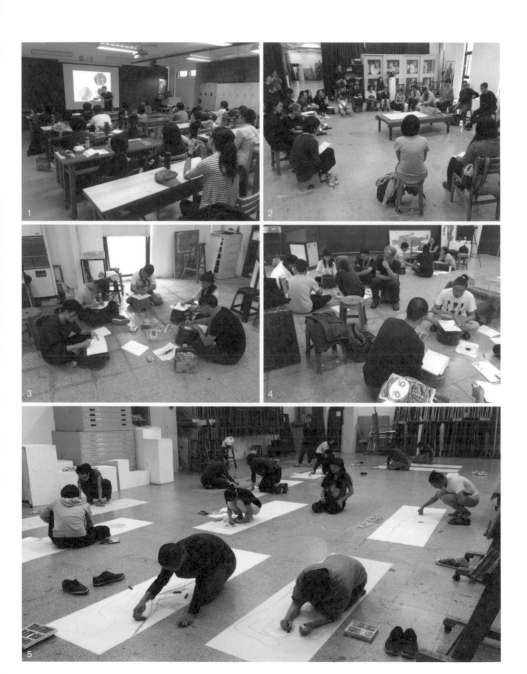

（左頁）

1：侯俊明分享個人創作歷程。　2：圍成一個大圓自我介紹。　3：自由書寫。

4：小組分享，侯俊明於一旁聆聽。　5：身體圖創作。

（右頁）

圖：身體圖成果展示與分享。

體以及對自己情緒狀態的認識越來越深入。在進行塗鴉時，侯
俊明引導著大家在一張一張的 A4 紙上，將具象的身體器官與
抽象的情緒感受畫下來，與小組成員分享；自由書寫的階段，
則是由幾句話的描述，一直到十分鐘不可間斷的書寫，然後再
進行分享。塗鴉與書寫的力量，在這個時候展現了出來，有一
兩個學員，在分享時帶著淚，有幾個學員臉上慢慢寫上了心事，
有幾個人則是顯得越來越外放。最後，在畫身體圖之前，藝術
家帶大家做動態靜心，在關了燈的黑暗空間裡，盡情地放鬆自
己的身體、發出自己沒有想像過的聲音，透過靜心，將身體與
情境準備好。面對一張張長型色紙，每個人以自己自在的姿勢
躺在紙張上，由其他人為自己勾勒身形，此時進入了「身體圖」
的塗鴉階段。畫著身體圖的這幾十分鐘裡，十分安靜，只聽見
蠟筆在色紙上沙沙的聲音，還有偶而出現，在朋友之間交換會
心微笑的臉龐。

　　工作坊結束在大家將自己的成果貼上黑板，並分享身體圖
圖像裡頭的故事裡。或許是因為色彩鮮豔搶眼的色紙，或許是
因為許多美術系學生的參與，工作坊最後產出的 25 件作品，
充滿各種身型，有側臥、正躺，也有蜷縮成一小球的樣子；塊

面塗抹、用圖案不斷重複、以線條或是符號勾勒等的繪圖表現，
無比的絢麗繽紛。在工作坊落幕後，藝術家與策展團隊，還有
參與了整個活動的藝評家王品驊，都像是被打了一劑強心針。
我們不僅都更認識了這系列創作的能量，了解《身體圖》與「推
拿」的說話對象，更是清楚認識到，這個訪談創作以及這次的
展覽主軸，是一個很值得探討與發展的方向。

二、與未知的觀眾對話

　　在工作坊籌備進行的同時，「推拿」展覽本身的宣傳也同
步進行著。在這個網路的世代，除了中規中矩的邀請卡，以及
電子邀請函之外，免不了社群網絡的使用與經營。設立臉書「推
拿 —— 侯俊明《身體圖》訪談計畫」的活動頁後，[34] 第一篇宣

34　「推拿 —— 侯俊明《身體圖》訪談計畫」臉書活動頁 https://www.
　　facebook.com/events/312291969249216/?active_tab=discussion
　　（2018/06/23）

為展示胚布熨燙整平的工作照。

傳以一則公開在網路上，針對國美館「台灣雙年展」所展出的
〈男洞〉系列相關的報導與影片來介紹這《身體圖》訪談創作，
算是打開這個策展計畫的前導篇章。

　　從過往與觀眾互動的經驗裡，筆者學習到，許多觀眾喜歡
聽一些展場中看不到的小故事，因此在宣傳的策略上，有很大
一部分就是將策展團隊為展覽所做的後端準備透過照片分享出
來。第二篇宣傳便是這樣的工作照。展場要懸掛的胚布在印刷
完成後，因為上漿的關係有許多皺褶，策展團隊便在一間教室
裡用三把熨斗一片片地熨燙過，這張工作照片搭配著文案「每

個展覽背後都有大大小小的加工廠」，預告展覽正在籌備進行中。

接續兩篇關於「輕推緩拿」工作坊的分享貼文後，正式進入了佈展期的宣傳。因為有工作坊的成功，在為展覽進行宣傳時慢慢感覺像是有個基本盤那樣的安心。在過往的經驗裡發現，佈展過程經常是一般觀眾相當感興趣的部分，包括作品如何填入一個空盪的空間、佈展過程的插曲、以及有可能是再專業的觀眾都不一定能體會與發現的特殊的處理等。展覽的宣傳與推廣，多半是對著「未知的觀眾」在說話，有些宣傳是為了要吸引尚未來到展場的人，有些則是為了分享給已經來過但可能錯過某些細節的觀眾。由於前述的幾個特點，筆者在「推拿」佈展期間，決定**分階段宣傳，依照著展覽形成的狀態，隨著動線，由外到內，透過佈展的紀錄照片與文案來引領未知的觀眾，想像展覽的樣子。**

佈展第一天，展場前與後端的玻璃，我們先貼上了訪談工作照與工作坊成員身體圖，不僅在網路上宣傳，也是作為實體空間的宣傳。經過東海藝術中心的學生與遊客，看著訪談工作照與工作坊身體圖時，其實已經開始認識了這個展覽。以「佈

展第一日，藝術中心彷彿換了一副新的身體。」為文案，我們
預告這個展覽將為東海藝術中心帶來前所未見的作品。接續，
我們將展場中的作品定位並進行懸掛，筆者取了兩張「推拿之
室」的局部照片，一張是在地上以直立式熨斗為胚布做最後整
理的紀錄，另一張是在梯子上懸掛作品的瞬間，搭配文字「佈
展二、三日，推拿之室成形。」，整個展覽的調性在此時逐漸
揭露，卻仍留有神秘感。開幕前一天，我們請侯俊明在入口〈男
洞〉影片一旁留下手繪的痕跡，藝術家信筆畫了一尊他著名的
圖樣「刑天」並簽名，再搭以「佈展最終日，再無需多言」，
宣告展覽即將展開。

　　展覽開幕當天或許因為當天安排了侯俊明與王品驊及策展
人的講座，除了大量校內學生與老師，也有不少來自彰化師範
大學的學生以及校外人士，亦有出乎意料的貴賓：國立臺灣美
術館館長蕭宗煌。講座中侯俊明分享作品與創作想法，王品驊
分享參與策展計畫過程後發展出的觀點，策展人則主要分享展
覽策劃的概念。或許展覽本身明顯地突破了過往幾次的展示設
計，當藝術家發現參與講座的觀眾中有不少人看過「台灣雙年
展」以及「光合作用」，便邀請觀眾回應對於這次展覽設計的

想法。侯俊明在講座結束後留言分享在臉書活動頁上：「謝謝
來參加開幕的朋友們。大家給的回饋是這樣的佈展很溫暖，可
以舒服的待下來。之前男洞在當代館的展場太有壓迫感。」藝
術家的這一段留言，讓社群網路平台即時、公開與對話的特點
顯得相當有價值。

　　開展後，宣傳內容轉為以帶領觀眾觀看作品與展覽中的細
節為主要方向。大約過了一個星期，我們以七張展場照大略完
整地繞展場一圈，搭配的宣傳文字為「開展一個星期了！你來
看展了嗎？是否也在心中畫下了你的身體圖呢？」也許因為展
覽正式開幕，或許因為累積的宣傳有足夠的能量，這篇分享引
起不少轉貼。接續著，筆者以作品背面的「註腳文字」以及「符
號圖樣」為主題來介紹，幾組照片搭配著「你是否有發現《推
拿》裡頭的這些圖案與句子？它們從何處而來，有著什麼樣的
狀態呢？」的文字，引導觀眾去注意並思考這些看來空白與零
碎的表現。接著，我們拍攝了「觀眾回饋牆」做分享，選擇了
幾則特別感人的特殊回應，除了拍攝細節，也記錄了整面牆的
有機狀態，向未知的觀眾說「身體圖的回饋，生出好多對話，
彷彿慢慢要長滿這座牆。閱讀身體圖，你想到了什麼呢？」

　　在展覽接近尾聲時，我們決定拍攝影片。動態影像在今日社群網路平台已經慢慢成為主流，經過統計，互動頻率最高的影片大約是一分半鐘以內，帶有趣味效果的一秒 GIF 檔更是常見。然而「推拿」的動態影像，除了要跟上以影片為風潮的宣傳方法，另一方面，更是希望透過影片鏡頭移動去觀看圖畫細部，還要搭配口白朗讀侯俊明為受訪者所書寫的故事，將這個系列創作在本展覽中「閱讀」的重要性給強調出來。我們選擇了「荒山」與「桂絨」兩組作品，一男一女，一異性戀一同性戀，故事有著不同的張力。影片隨著口白朗讀侯俊明所寫的故事，鏡頭從遠至近，瀏覽過受訪者的塗鴉中的細節再轉往藝術家的回應創作。「透過聲音與鏡頭細細看身體圖，你是否與我們一起進入了他們的身體線條及筆觸之中？」這篇貼文亦有著相對高的轉發數量，似乎顯示了在網路上的觀眾，對於這系列作品細節的關注，或者是對動態影像形式的喜愛與偏好。

　　活動頁的最後三篇發文，分別是《典藏・今藝術》雜誌的跨頁報導文章〈藝術乩身之降靈〉，一張展場內有觀眾正分別專心看展的照片，以及卸展的最後一步——拆下工作坊身體圖的紀錄照。然而，筆者除了以「東海大學藝術中心」粉絲專頁

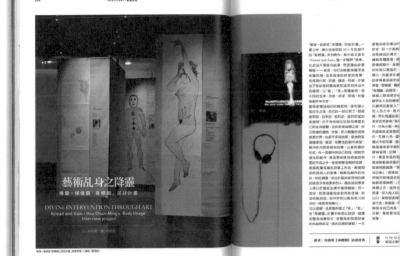

《典藏・今藝術》雜誌
2017 年 12 月號。

管理者的身份在經營臉書活動頁的同時，其實有另一個更重要
的宣傳管道需要經營，那就是策展人的個人臉書頁面。在社群
媒體設定的控制底下，一個活動頁或是粉絲專頁的經營，其實
都有其困境。在最近，粉絲專頁所設定的活動頁終於可以設定
長於兩週以上的時間範圍 35（個人設立活動頁仍受限於兩週的

35　見：臉書臺灣管理平台 https://www.facebook.com/business/help/
community/question/?id=10210084033078636 （2018/06/24）

時間長度），然而透過粉絲專頁所經營的活動，仍會受限於原本粉絲專頁的粉絲以及其粉絲對於追蹤此專頁還有追蹤此活動的設定，回應「有興趣」或「會參加」的網路粉絲們，有大半停留在網路的虛擬空間中瀏覽，或直接取消追蹤與不再顯示通知。這些為了維護使用者不會一直受到各式粉絲專頁與活動干擾的設定，大大挑戰著經營者的宣傳功力。

　　然而，另一方面，個人的臉書狀態就不太一樣，通常加了朋友，較少人會取消個人臉書追蹤的功能，雖然因為演算法，越少在臉書動態上互動的朋友就會越少出現在彼此的動態中，但這仍保障了只要有保持互動的狀態，個人的發文通常較容易獲得回應的現實，[36] 而且只要共同的朋友有所回應，一篇發文便可以維持在朋友圈的動態上反覆出現。另一方面，筆者個人在臉書上有互動的朋友，大半都是平時在現實實體空間有所往來的人，也都是對藝文活動有興趣並會參與的人，也因此，在個人的臉書上的分享，不論是宣傳或迴響的效應，都遠大過於粉絲專頁以及其活動頁。

　　同時間，在個人臉書上的分享，因為不再具有粉絲專頁身份，發文便可以更貼近策展人個人的想法與語調。因此當時在

個人頁面，筆者以「推」與「拿」兩字來發揮，透過臉書的短短貼文，分享了一些較為內心的觀察與感受，包括了「腰繫著工作包，跟學生一塊兒上上下下，推著輸出裡的氣泡，拿著各式膠帶貼黏，懷念展覽工作裡的身體勞動帶來的實在感。」、「一往一來，一推一拿，一進一退。這是與人，也是與自己身體的練習經驗。」、「很快地，展覽已經過了一半的時間。這次為〈身體圖〉所做的展示規劃與設計，有許多不同的細膩層次，等待觀眾，甚至是我們自己去再次發現。一次次回到展場，與我可愛的策展團隊討論著展覽與作品，並持續為圖文書工作。我們快樂的工作關係，或許也影響到了展覽中溫暖柔和的氣氛。還有與來自各式背景與國家的觀眾在一回回穿梭於推拿之室／書之間相伴彼此看著、聊著，這些關係與對話，產生好

36. 例：2017/10/16 宣傳「輕推緩拿 —— 侯俊明身體圖工作坊」的發文於「東海大學藝術中心」粉絲專頁有 27 個讚，於策展人個人臉書有 93 個讚；2017/11/6 佈展第一天的貼文於「推拿 —— 侯俊明《身體圖》訪談計畫」活動頁有 12 個讚，於策展人個人臉書有 47 個讚；開幕當天的貼文於活動頁有 17 個讚，策展人臉書有 56 個讚。（2018/06/24）

多漣漪。」這樣日記式的發文、以及拍攝影片時，擔任旁白的
心情「說著侯老師寫的故事，在腦中不禁出現他們對著一個樹
洞說話的畫面。然後，不太確定自己在他們與樹洞之間，是什
麼樣的存在。當很貼近圖畫之後，看到了筆與紙之間的距離和
力道，再次增加了不同的感觸，像是行駛在有些顛頗、有些崎
嶇的山徑。」這些在不同平台以不同語調的文字，與其說是宣
傳，更像是分享。而如本節標題，宣傳與推廣，就像是在與未
知的觀眾對話，尤其在「推拿」展裡，以說話的語調來設計宣
傳的文字，似乎更顯得重要了。

三、圖文書作為展覽的回應與延伸

在一個很小編制的策展團隊裡，策展人得照顧到策展計
畫中的每一個面向，並與負責及執行的夥伴維持密切的工作關
係。因此除了身兼展覽宣傳推廣，這個計畫中還有一個相當重
要的部分——圖文書的編輯製作。這個出版品，肩負延續展覽
概念的任務，讓策展團隊中的視覺設計工作，從展覽前置到展
覽結束後，持續背負著無比龐大的任務。

絕大多數機構內展覽的專輯，因應宣傳與銷售上的考量，會安排在展覽開幕時同步出版，呈現給觀眾，完整的策展論述便會收錄在專輯中。然而，策展作為論述生產或實踐以及其二者的模糊分界如歐尼爾在〈策展的轉變：從實踐到論述〉一文中詳細論述，我們在今日可以認知，策展是獨特行動的實踐，明顯地與策展論述有所不同，而策展論述生產其實產生於實踐、過程、對話得以形成，也因此與評論有所差別（Rigg & Sedgwick ed. 2007: 20）。

筆者在 2009 年在柏林「Mirror, mirror on the wall」委託藝術家進行作品創作的策展計畫裡，因為展覽製作的過程浮現出委託製作與展覽製作之間有著緊密相互影響、牽制的關係，進而在展覽完成後，以反身性（self-reflexive）思考的方法書寫策展論述。論述中，筆者觀察整個計畫發展的過程，思考「展覽製作」（exhibition making）與「策展」（curating）之間的差別，並出版展覽專輯，收錄了這篇論述，以及五件委託製作的作品在展場中的照片與介紹，還有一則短篇藝術評論。

自這個經驗開始，筆者便經常思考策展論述書寫的目的、展覽專輯的角色以及這兩者生產的時間點。第一，關乎

展覽與作品在空間中的呈現。若一個展覽的製作涉及委託（commission）、限地（site-specific）、現地（on-site）等製作方式，或關乎主題、空間等脈絡回應（context-specific/ project-oriented），那麼展覽專輯通常身負紀錄任務，應該要在展覽開始後具備有足夠現場紀錄材料才生產專輯，使之完整地呈現這個展覽。

　　第二，關於策展研究與論述的書寫。當一個策展計畫在展覽空間、展示設計或作品本身與觀眾的互動等部分皆是策展的重要元素時，策展論述與專輯，應擔任接續、延伸甚至回應這個策展計畫的角色，紀錄從規劃到展出到反身觀察的發展與變化。在分享「噪音翻土」時，策展人羅悅全便說，策展的終極目標是在展覽結束之後有方法延續下去，因此遲來的專輯，反而讓他們有機會在展覽中走動，透過身體、文件、作品、物件與聲音在空間中互動的經驗，反身的思考專輯的編輯，更持續了策展計畫在研究與梳理歷史上的實踐。[37]

　　第三，關乎策展專輯的角色與定位。每一個展覽都是一場在特定地點於限定時間內的演出，展覽結束後，就算是在同一個展覽場地重現，都難有一模一樣的作品呈現與擺放，更不會

有同樣的觀眾來與作品和展覽有相同的互動。攝影與錄影是記錄展覽最常見的媒材，當然有時還會有質性的訪談、觀眾研究、問卷、意見回饋等材料，或者是量化的紀錄例如參觀展覽人次、作品數量、花費金額等等數據。一本於展覽結束後才製作的專輯，除了前述在展場紀錄的完整呈現、論述上的反身思考，更能在展覽過程中，去觀察與思考展覽中的特點，並將之在專輯上保留甚至重現。

　　「推拿」展覽的專輯有著「圖文書」的形式，不僅從一開始就因為確知展覽的展示規劃會是一個相當重要的部分，因此一開始便規劃書本的編輯與製作必須要發生在展覽開幕之後，更是在展場設計定案之後，決定讓圖文書要在版面設計上呼應展場中的展示，也含括了反身的策展觀點、藝術評論、展場以及工作坊的紀錄。

37　蔡明君，2016，〈ART & Curators：之「（不）獨立策展人」（下）〉，台新銀行文化藝術基金會 ARTALKS：Forum，http://talks.taishinart.org.tw/forum/2016031405 （2018/06/23）

　　「圖文書」的編輯與設計，一直被策展團隊視為整個策展計畫「完整完成」的最後一個環節。策展人龔卓軍曾分享，他在開始進行策展工作後，其實是以「編輯」的方式在進行，而不是從實體空間去思考，因此對他而言，策展團隊中重要且不可或缺的成員包含「文編」與「美編」。對他而言，空間設計等部分是在工作的後期，可以由團隊中的其他合作夥伴去做主要負責。[38] 這樣的策展方法在筆者這樣一個有著創作者背景、重視展覽空間的策展人耳中聽來十分獨特，也受到刺激而進一步思考，在當代策展中有一種類型的策展人可以被認知為研究型策展人，展覽與作品之於空間的關係並不是這類型策展人放在第一順位思考的部分。龔卓軍策展團隊中的「美編」對於筆者這樣一位重視展覽空間的策展人而言，便是「視覺設計」了，而在「推拿」展中，由於展示的獨特設計，讓團隊所需要處理的視覺設計，除了常見的「雜誌廣告」、「邀請卡」、「臉書活動頁用圖」、「展場主視覺」等項目之外，還包含了展場中作品所依附胚布上的輸出。然而也是因為有了展場中「推拿之室」布面輸出的設計作為前置準備，作為展覽延伸與回應的圖文書，也逐步有了清楚的設計架構。

　　侯俊明是一位在視覺表現上相當有個人特色的藝術家，因此在視覺設計的風格討論上，策展團隊與藝術家有相當多來回的溝通與討論，例如前面幾章所提到作品展示在正面與背面相左的設計意見。當「推拿」被定為展名，筆者感受到藝術家也逐步理解策展人在這個展覽名稱上試圖引導出對於「推」與「拿」兩個不同狀態的想像。因而，在「推拿」二字由視覺設計蔣婷雯創造出來後，侯俊明便提出要將「拿」一字放得比「推」要大的想法：「推『去』，有距離感；拿『來』，有邀請」。但同時在視覺風格上，藝術家亦曾直言：「這設計完全不是我會有的風格。但就依妳們的想法去做。」[39]，也是顯示了侯俊明在這個策展合作中放手並信任的高度實驗精神。

　　當展覽開始後，或許因為開幕、講座以及展覽過程中所獲得的回應都相當正面，圖文書的製作一開始雖因預算考量，在特殊裝訂的設計與修改上幾經波折，原本希望能夠有跳頁的內

38. 同前註

39. 侯俊明於與策展團隊的臉書訊息群組中的發言。

折裝訂設計，在一次次估價後只好逐步修改並妥協。然而另一
方面，在設計方面的討論逐漸取得與侯俊明的平衡與默契。圖
文書的封面「推拿」二字改由侯俊明親自書寫，而內頁在每一
組作品之間的跨頁設計，也有著順遂且快速的討論速率，從整
面放置受訪者照片、並置作品圖畫局部以及受訪者照片到最後
只保留作品圖畫局部，加上一句由策展團隊挑出的句子定案。
作品的跨頁則是與展場「ㄣ」字型展示幾乎完全相同的排列：
左頁為受訪者塗鴉、受訪者書寫與照片，右頁為侯俊明回應的
故事與身體圖創作。

　　出版的編輯、設計與製作從未是一件簡單的任務，筆者因
為已經有數次的經驗，因此帶著尚無經驗但是配合度與學習力
都很高的策展助理及視覺設計和侯俊明合作，其實是個愉快的
經驗。然而這是第一次遇到在申請國際標準書號時，在分級的
部分需要思考，並最終勾了「限制級」的選項。展覽討論的非
常前期，當我們針對在展場前端的落地玻璃要放受訪者的照片
輸出時，由於受訪者在創作時都是全裸的狀態，難免在這些紀
錄圖片中會有較敏感的身體部位露出，學校管理單位便曾經提
出過疑慮。最後玻璃上的輸出是裁切過的部分畫面，免除了後

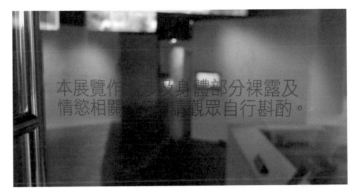

展場入口提醒文字。

續的爭議，然而展場中仍有全裸的照片，以及一些相當露骨的
文字敘述，也因此，為了尊重學校管理單位，我們於展場入口
貼上了「本展覽作品涉及身體部分裸露及情慾相關內容，請觀
眾自行斟酌。」的字樣。

　　這樣關於作品內容的敏感度的提醒，在侯俊明的作品中並
不少見，然而很有趣的是，「推拿」整個策展團隊成員，都是
女性。除了藝評合作對象王品驊是由侯俊明建議，策展團隊的
成員都是策展人找來覺得合適的學生擔任。都是女性成員的組
合，全然是個巧合，而身為女性的筆者並未意識到性別在這個

合作關係中的特殊狀況。然而，在某一次討論時藝術家忽然提
到，這次策展團隊都是女性，是否這個展覽可以有一個「女性」
觀點的可能，筆者才發現這個有趣的組合。侯俊明的提議沒有
被策展團隊接受，在策展人與藝評者王品驊幾次的討論中，兩
人都認為這不是我們關注的重點，因此所謂「女性觀點」成為
了討論過程中一個非常短的插曲。

　　然而這個有趣的過程，卻讓筆者再次思考到藝術家與策展
人面對一個「展覽」時非常不同的想像。未帶有性別差異意識
的策展人，在研究藝術家作品時，並未思考過藝術家作為一個
「男性」，卻對「女性」（以及「男性」）進行如此露骨的訪
談甚至碰觸對方全裸的身體，是否因性別差異而產生不同的眼
光與問題。彷彿「藝術家」在這一系列作品中，因為著重在「傾
聽」與「對話」，而失去了他的「性別」；而策展人與藝評家，
甚至是策展團隊夥伴，雖然都身為女性，卻從未從作品中有過
一絲一毫因女性受訪者與男性藝術家的互動而感到不舒服或是
產生質疑。反而，如同本書所述，在作品圖像以及敘事對象的
觀察上，策展團隊不斷地希望能夠深入了解，並將此特殊的創
作背後的關係凸顯出來，帶出「藝術」與「人」之間相互作用

的重要關係。在《推拿 —— 侯俊明〈身體圖〉訪談計畫——圖
文書》出版之後，這個策展計畫終於是告一段落，然而對於這
個以一年為期的個展策劃，仍有許多後續的反思及方法學上的
討論，希望可以透過未來的策展工作實踐，再持續發展及檢驗。

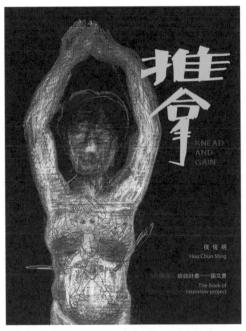

《推拿 —— 侯俊明〈身體圖〉訪談計畫——圖文書》封面

後語：
當代策展的角色

在《推拿 —— 侯俊明〈身體圖〉訪談計畫——圖文書》（以
下簡稱《推拿圖文書》）終於出版印刷後，當時人在國外準備
展覽的侯俊明未能在第一時間拿到書。一段時日後，他輾轉透
過助理終於收到了實體書，在藝術家的個人臉書上立刻見到他
的分享：「剛拿到東海大學藝術中心出版的《推拿》展覽畫冊。
是到目前為止我眾多畫冊中最喜歡的一本。除了收錄身體圖訪
談作品 18 組，還有王品驊的裸命者評論、蔡明君的策展論述。
都很精采獨到。謝謝東海大學蔡明君老師、楊迺熏、蔣婷雯的
規劃、設計。」[40] 能在侯俊明那麼多的畫冊中被如此喜歡，我
想是對策展團而言一個最大的鼓勵。

同時間，因為藝術家的大力推薦，讓這本由大學出版不能
販售的書籍受到意外的關注，因而為之特地建立了一個捐款買

書的機制，[41] 也引發了細水長流的效應與討論。由《推拿圖文書》所收到的迴響來思考，策展的工作中，展覽的研究與製作當然重要，然而，一個策展人應要同時能夠思考到展覽結束之後的延續，並將這些容易被忽略為單純做「紀錄」的出版品或文件列為策展計畫中一個完整的元素。如本書前述，當代策展的方法學，不再只是一個展覽的製作，或是針對藝術家與策展人權力與角色關係的討論，而是已發展出「策展人與藝術家合作」、「計畫型」甚至是不在空間中的展出或物件。就像是《推拿圖文書》，其實就是「推拿」策展計畫中一個相當重要，可以持續對於這個計畫中的作品、展示、策展方法甚至編輯設計討論的載體。

40　見侯俊明個人臉書頁面 2018/04/02 貼文：https://www.facebook.com/legendhou/posts/925844544256371（2018/06/24）

41　見東海大學藝術中心臉書粉絲頁 2018/04/10 貼文：https://www.facebook.com/1081894005205240/posts/1772066386187995/（2018/06/24）

2017 年第十六屆台新藝術獎的最後一季提名名單，於
2018 年 1 月 15 日公布，「推拿」很榮幸地獲得提名觀察人黃
海鳴委員的青睞。黃海鳴在提名理由中寫到：「在蔡明君以《推
拿──侯俊明身體訪談計畫》的策劃中，我們看到一個小男孩的
成長，他的強大處，他的軟弱處，跌跌撞撞但總是堅持，自戀
但是足夠真誠，足夠深挖人性多元的慾望。特別，在蔡明君的
策展中，那些參與訪談計畫的男女同性戀者取得他她們的個別
的發言權，成為一個很難化約的社群，而侯俊明退回為一個較
有能力讓他／她們以可行的類似推拿的方式相互自我表白的中
介。而侯俊明也成為他她們中的一員，這樣的策展重建了侯俊
明的更有價值的角色。」[42] 黃海鳴的這段話，深入淺出地點出
了「推拿」這個策展合作企圖為侯俊明的這一個系列創作所提
出的認識，也是進一步地為個展的策展人所能夠做的，寫下了
一個明確的紀錄。

　　曾有一個同輩策展人對筆者說，在我們這一輩尚稱年輕
的策展人裡，筆者能有機會與像是「悍圖社」以及侯俊明這樣
前輩重要的藝術家們合作，相當難得。是的，因緣際會，筆
者非常幸運，作為一個後生晚輩，能夠有這些機會與他們合

作。然而，更是因為這些前輩藝術家都是充滿了冒險精神、有
著滿滿創作活力的創作者，筆者才得已放手放膽，帶著挑戰
的態度，與他們共同進行並不特別循規蹈矩的策展方法實踐。

42. 見台新銀行文化藝術基金會 ARTalks：網站，第十六屆第四季提名名單
提名理由：黃海鳴，http://talks.taishinart.org.tw/juries/hhm/7b2c534151
6d5c467b2c56db5b6363d0540d540d55ae

「2019 麻豆糖業大地藝術祭」策展團隊與藝術家於麻豆進行糖業遺址踏查，與當地居民聊天。

在 2009 年由《典藏・今藝術》雜誌所舉辦的「重回策展」論壇中，徐文瑞說到在觀念藝術的運動中策展人是臨時性的機制（temporary institution），而到了當代，策展人這個臨時機制開始在社會環境與結構中有不一樣的位置，因而，如何有不同的的觀察、生產工作如何介入社會的權力關係，成為了最大的問題。林宏璋進一步談到策展人如何呈現語境的問題，就是在某種程度上呼應了策展人作為一個與藝術家相同的「偶像破壞者」（iconoclast）的概念。鄭慧華也由此申論，在整個文化生產機制中，策展人是一個媒介或生產者，但也同時透過策展去反思並呈現文化生產機制裡政治的藝術或藝術的政治。[43] 在「推拿」的策展實踐裡，筆者組成一個臨時的策展團隊，並透過觀察與對話，為侯俊明的創作提出一個不同的觀點，並依場域以及當代事件進行思考與回應，為藝術創作、藝術家、作品、觀眾以及其之間的對話關係，創造了一個新的可能。

　　以委託製作、特定性的發展為態度，透過實踐、而非理論研究為本的策展方法，是筆者在策展的領域中不斷嘗試突破與挑戰，且透過行動與反思性的論述進行研究的方式。2018 年的今天，當代策展可以做的還有更多。在這個跨領域合作的時

代，策展或許是最合適邀請所有領域共同工作與創造的一個角色。筆者在視覺藝術展覽的策展實踐中，正進行一個農產、文史、植物、教育以及景觀等不同背景的專業夥伴合作的計畫；另外，在以系列活動與實作為主的實驗計畫裡，筆者與建築師以及生態環境工作者合作，正努力以實驗建築作為平台、教育作為方法，為城市與其生態環境提出未來的規劃提案。

因此，從「照顧」的角色出發，到藝術領域中一個身兼「服務」、「創造」、「整合」、「研究」、「協調」、「推廣」甚至「募款」等工作的職位，「當代策展」發展至今，也許已經成為當代文化中最重要進行「媒合」與「串接」的創作與創造性的角色。透過本書做為「策展技術報告」的整理與書寫，筆者重新完整梳理了一個策展的實踐過程，收獲良多。也盼望本書能作為一個個展策展案例，為當代策展以及其未來發展的可能，提供一些可供討論的參考價值。

43.　林宏璋、鄭慧華、呂岱如、典藏今藝術雜誌編輯部、郭冠英採訪整理、劉安怡記錄整理、劉紋豪記錄整理、吳嘉瑄記錄整理，〈重回策展—當代策展趨勢與觀察（上）〉，《今藝術》

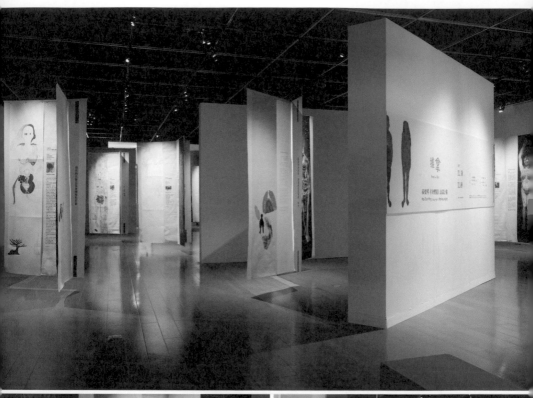

上：展場一景，由影片投影區向展場望去。

下：展場一景，觀眾閱讀作品。

展覽資訊：

推拿 —— 侯俊明《身體圖》訪談計畫
Knead and Gain - Hou Chun Ming <Body Images> interview project

展覽日期 2017 年 11 月 10 日至 12 月 9 日
展覽地點 東海大學藝術中心
策展團隊
策展人 蔡明君
策展助理 楊迺熏
視覺設計 蔣婷雯
展場燈光設計 劉欣宜
藝術評論合作 王品驊

圖文書資訊：

推拿 —— 侯俊明《身體圖》訪談計畫—圖文書

發行人 王茂駿
作者 侯俊明 蔡明君 王品驊
出版單位 東海大學美術系所
策劃編輯 張惠蘭
執行編輯 蔡明君
編輯助理 楊迺熏
美術編輯 蔣婷雯
合作單位 勤嬉創意整合有限公司／陳思伶
2017 年 12 月初版
ISBN 978-986-94371-6 （平裝）

參考資料

—— 書 ——

Altshuler, Bruce. Salon to Biennial: Exhibitions that Made Art History, Volume 1: 1863-1959, Phaidon Press Inc., 2008.

Altshuler, Bruce. Biennials and Beyond: Exhibitions that Made Art History: 1962-2002, Phaidon Press, 2013.

Bourriaud, Nicolas, Translated by Simon Pleasance. Relational Aesthetics, France: Les Presse Du Reel, 2002.

Buck, Louisa & McClean, Daniel. Commissioning Contemporary Art - a handbook for curators, collectors and artists, Thames & Hudson Ltd, 2012.

Greenberg, Reesa & Ferguson, Bruce W & Nairne, Sandy ed. Thinking about Exhibitions, Routledge, 1996.

Groys, Boris. Art Power, The MIT Press, 2008.

Groys, Boris. Going Public, New York: Sternberg Press, 2010.

George, Adrian. The Curator's Handbook, Thames & Hudson Ltd, 2015.

Hoffmann, Jens ed. Ten Fundamental Questions of Curating, Mousse Publishing, 2013.

Hoffmann, Jens ed. Show Time: The 50 Most Influential Exhibitions of Contemporary Art, Distributed Art Publishers, 2014.

Hoffmann, Jens. (Curating) From A to Z, Zurich: JRP|Ringier, 2014.

Marincol, Paula ed. What Makes A Great Exhibition?, Philadelphia Exhibitions Initiative, 2006.

O' Doherty, Brian. Inside the White Cube: The Ideology of the Gallery Space, University of California Press, 1976.

Rugg, Judith and Sedgwick, Michèle ed. Issues in Curating Contemporary Art and Performance, Chicago: Intellect Books, 2007.

Obrist, Hans Ulrich. A Brief History of Curating, JRP/Ringier, 2008.

O' Neill, Paul. The Culture of Curating and the Curating of Culture(s), London: The MIT Press, 2012.

Obrist, Hans Ulrich & Raza, Asad. Ways of curating, New York: Faber and Faber, Inc., 2014.

Rand, Steven & Kouris, Heather eds. Cautionary tales: Critical curating, New York: apexart, 2007.

Staniszewski, Mary Anne. The Power of Display: A History of Exhibition Installations at the Museum of Modern Art, The MIT Press, 1998.

Smith, Terry. Thinking Contemporary Curating, New York: Independent Curators International, 2012.

Steeds, Lucy ed. Exhibition, London: Whitechapel Gallery, 2014.

Smith, Terry. Talking Contemporary Curating, New York: Independent Curators International, 2015.

Claire Bishop 著，林宏濤譯。《人造地獄：參與式藝術與觀看者政治學》（ARTIFICIAL HELLS: Participatory Art and the Politics of Spectatorship）。台北：典藏藝術家庭股份有限公司，2015。

呂佩怡主編。《台灣當代藝術策展二十年》，台北：典藏藝術家庭股份有限公司，2016。

林宏璋。《策展詩學》，台北：典藏藝術家庭股份有限公司，2018。

柯品文。《作品與儀式》，台北：唐山出版社，2005。

侯俊明。《六腳家族心靈圖誌 —— 陳水錦、侯淑貞、侯俊明向內聯結的藝術行動》，嘉義：桃山人文館，2005。

侯俊明。《穀雨‧不倫 ── 六腳侯式世紀末性愛卷》，台北：華藝文化事業有限公司，2006。

侯俊明。《鏡之戒 ── 一個藝術家 376 天的曼陀羅日記》，台北：財團法人春之文化基金會，2007。

侯俊明。《跟慾望搏鬥是一種病 ── 侯俊明的塗鴉片》，台北：心靈工坊文化事業股份有限公司，2013。

侯俊明。《侯俊明訪談創作 ── 亞洲人的父親：橫濱、台北、台中、曼谷、嘉義》，嘉義縣政府，2014。

侯俊明。《侯俊明訪談計畫 ── 亞洲人的父親：香港同志篇》，香港中文大學藝術系，2016。

張婉真。《當代博物館展覽的敘事轉向》，台北：國立臺北藝術大學、遠流出版事業股份有限公司，2014。

────── 期刊論文──────

Brenson, Michael 1998, "The Curator's Moment: Trends in the Field of International Contemporary Art Exhibitions" Art Journal 57:16-27.

王嘉驥。〈獨立策展路迢迢！〉，《藝術家》，352 期。

王柏偉。〈展示：一個關於策展學基本元素的提案〉，《現代美術》，167 期。

賴駿杰、方彥翔訪談整理。〈策展是一種創作過程—專訪蔡明君〉，《今藝術》，256 期。

王聖閎。〈自我反觀抑或自我搬演？一個未完成的機制批判計劃〉。《藝外》，13 期。

呂岱如。〈作為移動機制的自覺—當代策展實踐與文化生產的運作關係〉，《今藝術》，203 期。

呂佩怡。〈策展學？怎麼來的〉，《藝術家》，352 期。

呂佩怡。〈當代策展的徵狀及其困境〉，《現代美術》，167 期。

呂佩怡、蔣伯欣企劃。〈當代策展學：邁向知識生產與思辨行動〉，《藝術觀點》，64 期。

林平。〈台灣策展人「光環」的漫漫長路〉，《藝術家》，352 期。

林平。〈策展學的小角落〉，《藝外》，43 期。

林宏璋、鄭慧華、呂岱如、典藏今藝術雜誌編輯部、郭冠英採訪整理、劉安怡記錄整理、劉紋豪記錄整理、吳嘉瑄記錄整理。〈重回策展─當代策展趨勢與觀察（上）〉，《今藝術》，203 期。

陳泰松、陳冠君、李維菁、李俊賢、黃建宏、典藏今藝術雜誌編輯部、朱庭逸、鄭美雅等著。〈重回策展─公務策展‧環境與生產‧策展人培力（下）〉，《今藝術》，204 期。

黃郁捷。〈評臺灣當代藝術策展二十年〉，《博物館與文化》，第 9 期。

張婉真。〈再思當代策展：論述、策略與實踐〉，《博物館與文化》，第 9 期。

蔡明君。〈創造不斷變動的世界負於肩上 ── 從「記憶 - 圖輯」思考悍圖社的展覽〉，《硬蕊／悍圖》。臺中：國立臺灣美術館，2017。

蔡明君。〈策展觀點 ── 用身體說一個故事 ──《推拿》與侯俊明的〈身體圖〉訪談創作〉，《推拿 ── 侯俊明《身體圖》訪談計畫圖文書》。臺中：東海大學美術系所，2017。

蔣伯欣企劃。〈策展機器與生命政治〉，《藝術觀點》，43 期。

鄭慧華。〈批判性政治藝術創作及策展實踐研究〉，《今藝術》，204 期。

鄭慧華。〈Back to future：獨立策展中的趨勢和傳統（兼談策展 2.0）〉，《今藝術》，203 期。

國家圖書館出版品預行編目 (CIP) 資料

推拿 - 侯俊明 << 身體圖 >> 訪談計畫：一個策展實踐的回顧
/ 蔡明君作 . -- 初版 . -- 臺北市：沃時文化 , 2018.08

　　面；　公分
ISBN 978-986-96841-0-1(平裝)
1. 藝術評論 2. 藝術展覽 3. 個案研究
　　　　901.2　　107013296

推拿 —— 侯俊明《身體圖》訪談計畫：
一個策展實踐的回顧

作　者	蔡 明 君
責 任 編 輯	蔡 雨 辰
美 術 設 計	夏 皮 南

出　　版	沃時文化有限公司
網　　址	cultime.wordpress.com
信　　箱	cultime.co@gmail.com
電　　話	0933169481
地　　址	台北市士林區大南路 369 號 2 樓

印　　刷	沈氏藝術印刷股份有限公司

初　　版	2018 年 8 月
定　　價	新台幣 320 元
I S B N	978-986-96841-0-1

圖 片 提 供　　圖片提供：蔡明君、楊迺熏、蔣婷雯、侯俊明。
　　　　　　　　文字與圖片版權除特別標示外，皆為作者、藝術家侯俊明以及拍攝
　　　　　　　　者所有。